ISBN 978-0-365-06881-5
PIBN 11337007

ANDZEICHNVNGEN ALTER MEISTER

AVS DER

ALBERTINA VND ANDEREN SAMMLVNGEN,

SECHSTER BAND.

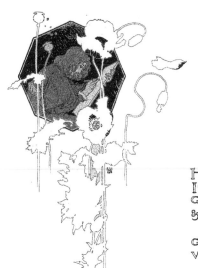

HERAVSGEGEBEN VON
IOS· SCHÖNBRVNNER
GALERIE - INSPECTOR
& Dᴿ IOS· MEDER

WIEN·
GERLACH & SCHENK
VERLAG ꜰᴜ̈ʀ KVNST VND
KVNSTGEWERBE·

ALPHABETISCHES INHALTS-VERZEICHNIS.

TABLE DES MATIÈRES.

·KRITISCHES INHALTS-VERZEICHNIS

DES

VI. BANDES.

enthält Folgendes: *Exaltata es sancta Dei genetrix super eorum angelorum ora pro nobis* 1508. Diese Zeichnung, welche bisher als echte Holbeinzeichnung betrachtet und auch von Woltmann als solche beschrieben wurde, hat eine grosse Verwandtschaft mit einem anonymen Bild des gleichen Gegenstandes in der Wiener Akademie Nr. 573, welches ebenfalls der Holbeinschule nahesteht. Wir finden dort dieselben Kopftypen mit den dicken vorspringenden Nasen: doch ist die Ähnlichkeit mit dem alten Holbein nur eine allgemeine, Federzeichnung in Tusche, weiss gehöht.

Inventar Amerbach: Item alte sterbende Nonnen getuscht auff einem quart.
Woltmann, Holbein und s. Z. Bd. II, p. 68, Nr. 58.

B a s e l, Museum. 22·7:21·2 cm 673

HOLBEIN, HANS d. J. (1497—1543).

Portrat eines Unbekannten im 3/4 Profile nach links. Kreidezeichnung mit der Sammlermarke des Grafen Eszterházy.

B u d a p e s t, Nationalgallerie 607

HOLBEIN, HANS d. J. (Nach).

Leichnam Christi. Silberstiftzeichnung, welche mit dem im Baseler Museum befindlichen gleichnamigen Gemälde so ziemlich übereinstimmt, so dass wir die Zeichnung als eine Copie und zwar entweder nach dem Gemälde nach einer alten, aber verloren gegangenen Originalzeichnung betrachten müssen. Die oben noch sichtbare Jahreszahl 1521 wurde später in 1711 umgeändert. Blau grundiertes Papier.

F e l d s b e r g, Fürst Liechtenstein. 12·6:29·8 cm . . . 634

HUBER, WOLF (circa 1480—1550).

Kopfstudie nach einem Jüngling im 3/4 Profile, nach rechts aufwärts blickend, mit schmerzlichem Ausdruck, wie zu einem Johannes unter dem Kreuze. Kreidezeichnung auf geröthetem Papier. Signiert und datiert W. H. 1522. Derartige Kopfstudien des Meisters befinden sich noch in Berlin und Erlangen.

W i e n, Sammlung Graf Harrach 716

Landschaft mit Ruinen. Links ein schmaler Streif eines Gebäudes, zu welchem über eine Wasser eine durch einen Brückenthurm befestigte Holzbrücke führt, rechts ein ruinenartiges Thor. Im Hintergrunde auf waldiger Höhe eine Burg. Tuschfederzeichnung, stark verschnitten.

B u d a p e s t, Nationalgallerie 642

St. Florian auf Wolken stehend und einen Burgbrand löschend. Der Eingang zur Burg wird durch eine Steinbrücke, einen Thurm und eine Holzbrücke gesichert. Auf dem Berchfried stehen, zum Theile noch auf der angelehnten Leiter, mehrere Personen, welche mit dem Rettungswerke beschäftigt sind. Tuschfederzeichnung.

B u d a p e s t, Nationalgallerie 648

Stadtansicht. Man sieht von dem Flusse aus, welcher am Flusse liegt, nur einen Thorthurm, zu welchem eine Holzbrücke führt, ferner die stark sich verjüngende Stadtmauer und die am Ende derselben aufsteigende Eckbefestigung. Hinter der Mauer werden einzelne Dächer und Thürme sichtbar. Tuschzeichnung in Tusch aus dem Jahre 1530. Eine Copie dieser Zeichnung befindet sich im Besitze des Grafen Hans Wilczek (Nr. 15.597).

B u d a p e s t, Nationalgallerie 646

LAUTENSACK, H. SEB. Richtung dessen.

Landschaft mit Fischern. wahrscheinlich ein sogennantes Monatsbild, welches als Hauptbeschäftigung für diese Zeit die Fischerei darstellt. Unten die Jahreszahl 1544. Tuschfederzeichnung auf blaugrün grundiertem Papier mit der Sammlermarke Grünling.

F e l d s b e r g, Fürst Liechtenstein. I, 20 b, 18·4:22·5 cm . 700

LEU, HANS (circa 1470—1531).

Madonna unter dem Baume sitzend, hält das auf ihren Knien stehende Christusknäblein mit beiden Händen. Links hinter dem Baume. der oben das Monogramm und die Jahreszahl 1517 zeigt, eine Flusslandschaft. Federzeichnung.

B a s e l, Museum 611

MANUEL, NICOLAUS, gen. DEUTSCH (1434—1530).

Landsknecht, in ganzer Figur nach links gewendet, mit beiden Händen das Schwert haltend. Unten auf einem Steine das

aus den Buchstaben N. M. D. zusammengesetzte Monogramm mit dem Dolch. Tuschfederzeichnung auf ockergelb grundiertem Papier.

Händcke, Die schweizerische Malerei. S. 74 und Abb.

B a s e l, Museum. 30 : 20·5 cm 622

MATTEI (MATHIEU), GABRIELE (circa 1750).

Jugendportrat der Kaiserin Maria Theresia, fast in voller Wendung gegen den Beschauer. Mattei arbeitete ca. 1750 am österreichischen Hofe. Kreidezeichnung auf blauem Naturpapier, weiss gehöht.

A l b e r t i n a, Inv.-Nr. 1317. 21·8:17·5 cm 604

MEISTER MIT DEM ZEICHEN H. H. B. 1513.

Die Enthauptung Johannes d. T. als Hauptdarstellung im Vordergrunde der Zeichnung, während in den beiden durch einen mächtigen Pfeiler getrennten Nebenräumen des Hintergrundes rechts der Tanz und links die Überreichung des abgeschlagenen Hauptes dargestellt erscheinen. Die Zeichnung trug lange den Namen Hans Burckmair, doch die schwache Architektur, die Haltung der Figuren und das bei Burckmair nie vorkommende Monogramm H. H. B. widerlegen die alte Benennung.

Mit der Sammlermarke P. H. L. (Phil. Henry Lankrlng).

A l b e r t i n a, Nr. 3205. 30:21·2 cm 709

MEISTER MIT DEM ZEICHEN HP.

St. Johannes auf Patmos erblickt in den Wolken die hl. Jungfrau mit dem Kinde. Links im Hintergrunde eine gebirgige Landschaft. An dem Baume hängt das Täfelchen mit den schon stark verwischten Monogramme HP und einer unleserlichen Jahreszahl 15 . . Dieses Monogramm wurde auch als Hans Dürer gelesen, doch ist dies mit einiger Schwierigkeit verbunden. Näher lag es, an das in der Wiener Akademie befindliche Bildchen des Monogrammisten HP 1514, die heilige Familie (Nr. 564), zu denken, welches ebenfalls der Altdorfer-Schule angehört.

Kofal, d. Akad. p. 74, 564.

A l b e r t i n a, Inv.-Nr. 17.548. 19:14 cm 703

MEISTER, KÖLNISCER, DES XIV. JAHRHUNDERTS.

Die hl. Margaretha, in der Rechten das Kreuz emporhaltend und mit beiden Füssen auf einem Drachen stehend. Tuschpinselzeichnung auf weissem Papier mit einem Vogel als Wasserzeichen.

B u d a p e s t, Nationalgallerie 14, 11 665

MEISTER, NURNBERGER (um 1481).

St. Georg, in vollständiger Rüstung mit Fahne und Schild, steht neben dem getödteten Drachen, von welchem nur ein Theil sichtbar ist. Links oben die nur unvollständige Initiale W, darunter ein ebenfalls unvollständiges Spruchband mit den Worten NIMER A B 1481. Tuschfederzeichnung auf grau grundiertem Papier, weiss, roth und gelb gehöht, auf allen Seiten stark verschnitten. Diese Art Technik mit Höhnungen in verschiedenen Farben lässt sich für Nürnberg nachweisen.

F e l d s b e r g, Fürst Liechtenstein. 22·2:14·7 cm 614

MEISTER, NURNBERGER, DES XV. JAHRH.

Wappenzeichnung. Ritter und Dame als Wappenhälter. Auf dem Schilde links zwei gekrönte Sittiche, auf jenem rechts ein doppelter Dreiberg (Sechsberg). Von Seite des heraldischen Vereines „Adler" in Wien wurde für das erstere das St. Gallische Geschlecht Bürgiss und für das zweite das Constanzer Geschlecht Grüenberg vorgeschlagen. Gewissermassen ein Gegenstück zu dieser Wappenzeichnung und von derselben Hand herrührend bildet eine Zeichnung der Sammlung in Karlsruhe, welche links ein Wappen mit einem Löwen und auf dem Helm einen Steinbock, rechts jenes der Frau mit einem Windhund zeigt. Dunkle Bisterfederzeichnung.

A l b e r t i n a, Inv.-Nr. 3002. 35·9:37·8 cm 680

MEISTER, UNBEKANNTER DEUTSCHER.

Mythologische Darstellung. (Arion?) Fin in einem Sack eingebundener Körper wird von zwei Delphinen über das Meer getragen. Auf einem dritten Delphin steht eine weibliche Figur mit geflügeltem Helme und einem Scepter, auf einem vierten eine weitere Frauengestalt, welche mit der Hand deutet. Ehemals im Cabinet Praun als Jakob Walch. — Murr, p. 59, Nr. 2 sagt Folgendes: „Autre très beau dessin. Deux femmes debout dont une ayant un sceptre à la main, marche sur deux morses ou vaches marines. Il y en a une troisième: toutes les trois portent sur leur dos un

cadavre enveloppé.° Später wurde dieses Blatt A. Altdorfer zugeschrieben. Wir ersehen dies aus der Handzeichnungen-Publication J. Th. Prestel: „50 Estampes gravées d'après les dessins . . . tirés de divers célèbres Cabinets. 1814. Nr. 10.° „Zwei weibliche Figuren am Ufer eines Meeres neben erlegten Seeungeheuern.° Federzeichnung mit der Jahrzahl 1518 auf grau grundiertem Papier mit weissen Lichtern.

W. Schmid, Verz. d. 6. Friedländer S. 160.

B u d a p e s t , Nationalgalerie, 16. 40 619

MEISTER, REGENSBURGER, DES XVI. JAHRH.

Martyrium zweier Heiligen. Tuschfederzeichnung, mit Aquarellfarben laviert.

F e l d s b e r g , Furst Liechtenstein. 14·6:18·8 cm 679

MEISTER, UNBEKANNTER SCHWEIZER, DES XVI. JAHRHUNDERTS.

Martertod des hl. Ursus und seiner Genossen. S. Ursus Victor und einige andere römische Soldaten von der Thebaischen Legion wurden von dem Statthalter Hyrtacus zum Martertod verurtheilt. Nach vielen Qualen schlug man ihnen die Köpfe ab und warf die Leiber in das Wasser. Dieselben kamen aber bald an das Land, jeder mit seinem Kopie in der Hand, den sie bis zur Stätte trugen, wo sie begraben sein wollten. Dies geschah angeblich in Solothurn, wo man ihnen später eine Kirche errichtete. Tuschfederzeichnung, mit Farben leicht laviert.

Mit der Sammletmarkes A. F. Dfaol.

H a n s G r a f W i l c z e k , Nr. 19.661. 50:36·5 cm . . . 684

MEISTER VON MESSKIRCH.

St. Martinus und Sta. Apollonia. Das Blatt stammt aus der Kunstsammlung des Erzherzogs Leopold Wilhelm v. Ö. In dem inventare derselben vom Jahre 1649 heisst es unter Nummer 195: „Ein Stückhel, worin der heyl. Martinus vnndt die heyl. Apolonia. Mit der Feder gerissen vnndt braun schattiert.° Bisterfederzeichnung, der Hintergrund blau laviert. Von Dr. Modern dem H. Schäufelein zugeschrieben.

Vgl. Jahrb. d. Ks. d. AH, Kaiserh. I. A. Berger, Invertar d. Kunstsammlung d. EH. Leopold Wilh. v. Ö., p. CLXI. Klfachteli, Meister V. Messkirch, Modern, Jhb. d. Ks. d. AH Kaiserh. 1896. Der Mßmpelgarter Flügelaltar, S. 80.

A l b e r t i n a , Inv.-Nr. 32.589. 40:24·8 cm 655

SCHONGAUER-SCHULE.

Martyrium der hl. Ursula und der 11.000 hl. Jungirauen auf ihrer Rückreise von Rom nach Cöln. Cöln ward aber damals von Hunnen belagert, welche, als die Jungirauen den Rhein herabkamen, auf dieselben losstürzten und sie tödteten. Ursula blieb allein übrig und wurde von dem Hunneniührer, als sie seine Bewerbung ausschlug, mit drei Pieilen erschossen. Bisterfederzeichnung.

A l b e r t i n a , Inv.-Nr. 2026. 17·8:28·4 cm 671

SCHUPPEN, JACKOB VAN (1670—1751).

Weibliche Figurenstudie, sitzend und schmerzlich nach rechts aufblickend. Vielleicht die Studie zu einer sterbenden Cleopatra. Röthelzeichnung.

B u d a p e s t , Nationalgalerie, 26, 29 649

TRAUT, WOLF (um 1520).

Die heilige Sippe. Die Mitglieder der hl. Familie reihen sich, theils sitzend, theils stehend, im Kreise aneinander. In der Mitte vor einem Vorhange die Mutter Gottes mit dem Kinde, welchem die hl. Anna einen Apfel reicht. Rechts der hl. Josef, der mit Alphäus spricht, dann Maria der auf einem Steinsockel sitzenden Marie Cleophas und dem Vater der vier dargestellten Knaben. Unter diesen kann man an den Attributen Jacobus d. J., Simon und Taddäus erkennen. Links neben der hl. Anna deren Gemahl Joachim, der zwei Verwandte begrüsst. Links im Vordergrunde, vom Rücken gesehen, Zebedäus, der mit der Rechten den Knaben Johannes Ev. führt, mit der Linken den auf dem Schosse der Mutter Salome sitzenden Jacobus d. A. berührt. Im Jahre 1777 befand sich diese Zeichnung unter dem Namen Albrecht Dürer im Cabinete Praun in Nürnberg. Von dort kam sie in die Sammlung Eszterházy. Die mit grösster Wahrscheinlichkeit erfolgte neue Benennung auf Wolf Traut wurde von Dr. Dörnhöffer und Dr. Glehlow vorgeschlagen. Federzeichnung in Bister.

Publik, v. M. C. Pfeifel 1777. Nr. 25 aus dem Cabinete Praun.

B u d a p e s t , Nationalgallerie 14, 24. 27:42·2 cm . . . 669

WELCZ, CONCZ (um 1532, bis heute unbekannt).

Pokalentwurf. Auf der Kelchfläche bemerkt man vorne, unter einer Bogenarchitektur in Nischen stehend, Judith und Lucretia. Unten auf dem Fusse der Darstellung eines Bergwerkes. Links auf einem Würfel, an welchem sich eine männliche Figur lehnt, der voll ausgeschriebene Name des Zeichners und das Jahr 1532. Tuschfederzeichnung auf vergilbtem Papier. Dr. Modern fand Goldschmiede des Namens Welcz (Belz) in Nürnberg.

A l b e r t i n a , Inv.-Nr. 5138. 27·4:14·3 cm 629

FRANKREICH.

BOUCHER, FRANÇOIS (1703—1770).

Schulscene. Ein junger Schulmeister züchtigt ein sich sträubendes Kind mit der Ruthe. Im Hintergrunde zwei eifrig lernende Mädchen. Kreidezeichnung, mit mehreren Farbstiften belebt, auf bräunlichem Naturpapier.

A l b e r t i n a , Inv.-Nr. 12.161. 29·2:20·6 cm 602

Satyrenfamilie. Alte und junge Satyre pflegen in Gesellschaft von Nymphen und Bacchantinen nach einem Gelage der Ruhe. Kreide auf bräunlichem Naturpapier.

A l b e r t i n a , Inv.-Nr. 12.139. 25·5:41·6 cm 706

CALLET, ANTOINE FRANÇOIS (1741—1823).

Triumph der Venus. Die Göttin schwebt, von Amor liebkost und von den Grazien umgeben, in ihrem von einem Taubenpaar gezogenen Muschelwagen ruhend, auf leichtem Gewölke nach links. Röthel auf blauem Naturpapier.

A l b e r t i n a , Inv.-Nr. 17.542. 30:49·6 cm 694

CLOUET, FRANÇOIS (1510—1572).

Damenporträt im ³/₄ Profile nach rechts, mit einem perlenbenähten Häubchen und reich gesticktem Kleide. Kreidezeichnung, das Gesicht mit Farbstift leicht übergangen.

A l b e r t i n a , Inv.-Nr. 11183. 30·8:21·5 cm 656

FOUQUET, JEHAN (1415—1480).

Figurenstudie zu einem aufrecht stehenden und gegen den Beschauer gewendeten jungen Manne, der sich mit der Rechten auf einen Stock stützt. Links neben ihm zwei Hündchen. Oben zwei Initialen. Die Zutheilung an Fouquet von Dr. Meder. Bisterfederzeichnung auf orangeroth grundiertem Papier, weiss gehöht.

F e l d s b e r g , Furst Liechtenstein. 21·5:14·7 cm 643

FRAGONARD, HONORÉ (1732—1806).

Gewittersturm. Während eines drohenden Gewitters begegnet an einer umwegsamen Stelle ein Rinder- und Schaftrieb einem schwerbeladenen Ochsenkarren. Der dadurch hervorgerufene Conflict ist von dem Künstler meisterhaft geschildert. Rechts unten signiert. Mit Kreide vorgezeichnet und mit Feder und Pinsel in Bister ausgeführt.

B u d a p e s t , Nationalgalerle 37, 17. 710

GREUZE, JEAN, BAPTISTE (1725—1805).

Kopf eines aufwärtsblickenden Knaben. Röthelzeichnung.

W i e n , Graf Lanckoroński 625

LAGNEAU (LANNEAU), NICOLAS (ca. 1590—1610).

Kopf eines Kriegers im ³/₄ Profile nach rechts, mit Sturmhaube und Harnisch. Kreidezeichnung mit Farbstiften leicht belebt.

A l b e r t i n a , Inv.-Nr. 11478. 32·8:22 cm 627

PARROCEL, CHARLES (1688—1752).

Wachtstube. In einem gewölbten Raume sitzen mehrere Gruppen von Soldaten, theils plaudernd, theils spielend. Im Vordergrunde ein sich übender Trommelschläger. Links unten signiert: C. Parrocel. Röthelzeichnung.

B u d a p e s t , Nationalgalerie 26 554 v. ³p. V.

REMBRANDT-NACHAHMER (XVIII. JAHRHUND.).

Bauerngehöft. Die beiden Gehöfte mit der Strasse, der Baum im Hintergrunde, die ausgefahrene, holperige Strasse, wie auch das Wägelchen rechts sind nach Rembrandts Manier mit breitem Pinsel gezeichnet und mit Bister laviert, zeigen indes in dem ganzen Gepräge sowie auch in dem aus einem französischen Naturpapier die Hand eines Rembrandt-Nachahmers aus dem XVIII. Jahrhundert.

A l b e r t i n a , Inv.-Nr. 8567. 28·3:46·1 cm 608

VERNET, CARLE (1758—1835).

Reiter im Jagdcostüme des XVII. Jahrhunderts, auf einem nach links sprengenden Pferde sitzend und sich nach rechts wendend. Rechts unten die Signatur „Carle Vernet fecit 1790". Kreidezeichnung auf grauem französischen Naturpapier, mit Tusche laviert.

Albertina, Inv.-Nr. 15406, 47·3 : 38 cm 610

ITALIEN.

BOLOGNESISCHE SCHULE.

BARBIERI, GIOVANNI FRANCESCO, GEN. GUERCINO (1591—1666).

Bethsabee im Bade, vor einem Springbrunnen sitzend, wird von zwei Mädchen bedient. Oben rechts auf einem Balkon der König David.

Wickh. Kat. d. Ital. Hz. S. B. 427
Albertina, Inv.-Nr. 14385. 39·8 : 37·8 cm 660

FRANCIA, FRANCESCO (1450—1517).

Scene aus Dante. Darstellung zu Dantes Geryon. Auf diese Erklärung des Gegenstandes verwies zuerst Dr. Ludwig. Prof. Wickhoff fand darin eine freie Darstellung der Pest nach Apoc. 6, 2. Venturi sagt über dieses Blatt Folgendes: „In der Albertina in Wien ist die feinste Zeichnung des Francia dem Ercole Grandi zugeschrieben. Diese eine Illustration zu Dante zeigt uns Figuren mit langen Fingern ohne Mittelknöchel, wie sie Francia zu zeichnen pflegt, was man an der äussersten Figur rechts und an einer zweiten, welche gegen den Stier schreitet, beobachten kann. Die äusserste Figur links, überlang, ohne Leben, unwahr, ist nur Francia eigen, und ebenso eigen ist ihm die geringe Fähigkeit, Thiere zu zeichnen. Dieser Stier, die Pferde der Anbetung der Könige in Dresden und das Pferd des hl. Georg in der Gallerie in Rom zeigen es zu Genüge." (Gal. Crespi, p. 21). Im Inventare der Albertina als Carpaccio.

Wickhoff, Kat. d. Ital. Hz., d. Alb. S. V. 19: schreint mir von einem Ferraresen gegen 1500 ausgeführt — Venturi, Gall. Crespi, p. 21.
Albertina, Inv.-Nr. 1458. 26·5 : 41·6 cm 699

PASSEROTTI, BARTOLOMMEO (1520—1592).

Handestudien nach ein und demselben Modelle in den verschiedensten Haltungen. Federzeichnung in Bister. Oben der Name Il Passerotto.

Wickhoff, Kat. d. Ital. Hz. S. B. 73.
Albertina, Inv.-Nr. 2029. 39 : 27 cm 609

RENI, GUIDO (1575—1642).

Kopfstudie zu einem Heiligen, der mit halbgeschlossenen Augen und halbgeöffnetem Munde sich zurückneigt. Kreidezeichnung auf blauem Naturpapier, mit Pastellstiften belebt.

Wickhoff, Kat. d. Ital. Hz. S. B. 287: Eigenhändig.
Albertina, Inv.-Nr. 17665. 24·5 : 18 cm 667

VITI, TIMOTEO (1467—1523).

Angeblich Raphaels Portrait. In diesem Falle müssten wir annehmen, dass Viti nach seiner Rückkehr in seine Vaterstadt Urbino (d. i. um 1495) den Knaben gezeichnet habe, der damals bereits 12 Jahre zählte. Schwarze Kreidezeichnung, welche früher dem Raphael selbst zugeschrieben war, von Morelli aber und nach ihm auch Von fast allen Fachgelehrten dem Timoteo Viti zugewiesen wurde.

Mor K. Chr. 1891—92, p. 537: Studien III. 238, — Minghetti, Raph., p. 20
Lützow, Graph. K. 1858, p. 49 — Zs. f. b. K. XIX, 1884, p. 98. — Seidlitz, Rep. XIX, 1896 p. 5. Fischl, Raph. Zelchn. Nr. 619.
Oxford 714

SCHULE VON CREMONA.

BOCCACCINI BOCCACCIO (1460—1518?).

Christus als Weltenrichter, segnend und auf Wolken thronend. Die linke Hand stützt sich auf ein Buch, welches auf dem linken Knie ruht. Vorstudie für das hoch oben in der Apsis des Domes in Cremona befindliche Frescogemälde und zwar für die mächtige Christusfigur allein. Die die Gestalt umschwebenden vier Evangelistenattribute sind hier noch nicht angedeutet, der Hintergrund ist im Gegensatz zu dem Fresco, wo goldene Flammen-

zungen und Strahlen Christus umleuchten, einfach wolkig gedacht; die Kopfhaltung ist statt en face etwas rechtsseitig. Die Zeichnung, früher anonym, wurde von Dr. O. Ludwig auf den Meister und auf den Ort bestimmt. Pinselzeichnung in Bister auf grau grundiertem Papier, weiss gehöht.

Feldsberg, Joh. Fürst Liechtenstein. 23·3 : 18 cm . . . 654

FLORENTINER SCHULE.

FRA ANGELICO, DA FIESOLE (1387—1455).

Crucifixus auf hohem Kreuzesstamme, in der Auffassung und Stilisierung, wie wir sie bei Angelico besonders in S. Marco in Florenz häufig finden. Auch der seelische Ausdruck und Typus des Christuskopfes entspricht diesem Künstler. Lavierte Federzeichnung in Bister, das Blut und der Nimbus roth. Unten die Bemerkung: Obiit 1455.

Wickhoff, Kat. d. Ital. Hz. S. R. 30: Eigenhändig.
Albertina, Inv.-Nr. 4863. 29·3 : 19·2 cm 702

CREDI, LORENZO DI (1449—1537).

Maria Verkündigung. Vollständiger Altarentwurf mit dem Haupttafelbilde der Verkündigung, mit einer Lünette Christus als Erlöser und mit zwei Heiligen zwischen den Marmorpilastern. In dem Sockel links ein Wappen. Diese Zeichnung wird in Florenz dem Francesco Martini di Giorgio zugeschrieben, was chronologisch ganz undenkbar erscheint. Die Bestimmung auf Credi geschah von J. Meder auf Grund der auffallenden Verwandschaft mit dem gleichnamigen Uffizienbilde. Die Figur der Jungfrau wiederholt sich hier und dort selbst bis auf einzelne Gewandmotive. Bisterfederzeichnung.

Florenz, Uffizien Nr. 1436 648

GARBO, RAFFAELLINO DEL (ca. 1466—1524).

Figurenstudie eines stehenden Jünglings, der in seiner Rechten eine Schleuder zu halten scheint, so dass man hier an eine Vorzeichnung zu einem David denken kann. Die Hände und die Zeichnungstechnik (gelbe Grundierung) sprechen für Raffaellino. Im Inventare der Albertina als Masaccio. Metallstift auf ockergelb grundiertem Papier, weiss gehöht.

Waagen II. 131? In Masacclos Art.
Wickhoff, Kat. d. Ital. Hz. S. R. 441 Steht dem Filippino nahe.
Albertina, Inv.-Nr. 22. 20·1 : 9·3 cm 623

GHIRLANDAIO, DOMENICO (1449—1494).

Porträt-Studie. Männlicher Kopf im 3/4 Profile nach links, mit einer Kappe bedeckt. Die kurze dicke Nase, der volle Mund sowie eine allgemeine Ähnlichkeit entsprechen den Porträtköpfe der Zuschauer in dem Fresco Ghirlandaios in der Sixtinischen Kapelle. Da auch die Zeichenweise dem Künstler angeht. So wurde die überlieferte Benennung des Blattes beibehalten. Metallstift auf grau grundiertem Papier.

Florenz, Uffizien Nr. 324. 16·5 : 13·3 cm 658

GHIRLANDAIO-SCHULE.

Draperiestudien. Oben zwei stehende, unten zwei sitzende männliche Figuren mit Draperie- und Bewegungsmotiven. Vorder- und Rückseite eines Blattes, welches von derselben Hand, die bereits päletirten Zug auf 1477 herrührt. Im Inventar als Baldovinetti, Metallstift auf blau grundiertem Papier.

Wickhoff, Kat. d. Ital. Hz. S. R. 35, Florentinlsch.
Albertina, Inv.-Nr. 22. 20·1 : 28·3 cm 697

MEISTER, FLORENTINER, VOM ANFANGE DES XV. JAHRHUNDERTS.

Heiliger Augustinus in sitzender Stellung mit einer grossen Bandrolle, in der Rechten eine Feder, in der Linken ein Tintenfass. Dieses Blatt, welches im Albertina-Inventare als Alvise Vivarini verzeichnet ist, von Venturi als Micheli Giambono angesprochen wurde, zeigt noch die alte toscanische Grundierung in Zinnober und Weiss, darauf Silberstift und weisse Höhung.

Wickhoff, Kat. d. Ital. Hz. S. V. 2? Composition für d!e Stichkappe eines Kreuzgewölbes im Stilel eines Toscaners um 1400.
Albertina, Inv.-Nr. 1447. 14·9 : 13·9 cm 639

MEISTER, FLORENTINER, DES XV. JAHRH.

Johannes d. T. und Johannes Ev. sitzend, jeder mit seiner Bandrolle in der Hand. Der erstere wird durch die Kleidung, der letztere durch den jugendlichen Kopftypus und durch die Feder

ZUCCARO, FEDERIGO (1542—1609).

Die Höllenstrafe der Geizigen. Entwurf für eine der Fresken der Domkuppel in Florenz, wo Zuccaro die sieben Todsünden darstellte. Fünf von diesen Vorzeichnungen befinden sich in der Albertina. Man rechnet diese Compositionen zu den schwächeren Arbeiten des Künstlers. Den Hinweis auf die Verwendung der Zeichnungen gab Prof. Wickhoff in dem Kataloge der italienischen Albertina-Zeichnungen.

Wickhoff, Kat. d. Ital. Hz. S. V. 85: Eigenhändig.

A l b e r t i n a , Inv.-Nr. 14.333. 51·8 : 75·3 cm | 713

UMBRISCHE SCHULE.

MEISTER, UNBEKANNTER.

Mönch mit Buch. Ein junger Mönch in ganzer Figur, gegen den Beschauer gewendet, mit frommem Gesichtsausdruck, hält mit beiden Händen ein Buch. Ehemals unter den altniederländischen Zeichnungen als Erasmus Didier. Silberstift auf röthlichgrau grundiertem Papier, weiss gehöht.

A l b e r t i n a , Inv.-Nr. 7796. 22·3 : 10 cm | 662

MEISTER UNBEKANNTER.

Reliefs nach der Antike. In dem linken Medaillon ein Reiterkampf, in dem rechten die Darstellung einer Huldigung. Der von F. Wickhoff unten angeführte Hinweis auf den Constantinbogen ist nicht zutreffend.

Wickhoff, Kat. d. Ital. Hz. S. DIv. 2781 Zwei Tondi des Constantinbogens, lombardischer Quattrocentist.

A l b e r t i n a , Inv.-Nr. 13248. 20·5 : 33·5 cm | 661

PINTURICCHIO, BERNARDINO (1454—1513).

Madonna in der Mandorla, von vier musicierenden Engeln und mehreren Cherubim umgeben. Vorzeichnung zu der oberen Hälfte einer Krönung oder Verherrlichung oder Himmelfahrt Mariens in jener typischen Auffassung, wie sie bei Pinturicchio häufig vorkommt. Die untere Hälfte mit den Aposteln oder anbetenden Heiligen fehlt. Federzeichnung in Bister.

Wickhoff, Zs. l. b. K. 1884, S. 57.

B u d a p e s t , Nationalgallerie | 683

PINTURICCHIO, BERNARDINO. (Nach demselben).

Madonna in Gloire. Die Mandorla wird von Engeln getragen, rechts und links musicierende Engel. Unten links neben den 12 Aposteln der Papst Sixtus IV. Vasari sagt in der Vita des Perugino Folgendes: „Auf derselben Wand, welche die des Altars ist, malte er das Altarbild auf die Mauer: Die Himmelfahrt der Madonna und unten Papst Sixtus in kniender Stellung. Dieses Gemälde aber wurde zur Zeit Pauls III. herabgeworfen, damit dort der göttliche Michelangelo das Weltgericht malen könne." Auf Grund dieser Notiz bestimmte F. Wickhoff die Zeichnung als eigenhändigen Entwurf Pinturicchios für das in Fresko ausgeführte Altarbild der Capella Sixtina, wobei angenommen wird, dass Vasari hier Pinturicchio mit Perugino verwechselt habe; denn die Formen sind durchwegs jene des Pinturicchio. Ohne an diesem glücklichen Hinweis als vollständig vernichtete Gemälde rühren zu wollen, müssen wir dennoch feststellen, dass die feine, fast miniaturartige Ausführung unserer Zeichnung, die schlecht gezeichneten Augen fast aller Apostel und der Jungfrau der Kunstweise Pinturicchios nicht entsprechen, sondern nur die Hand eines Copisten verrathen. Bisterzeichnung mit Feder und Pinsel, die Lichter in Weiss auf das Feinste aufgesetzt.

Wickhoff, Zs.: hr. l. b. K. XIX. 1884, p. 58 ff.
— Kat. d. Ital. Hz. S. R. 100; Eigenhändiger Entwurf des Pinturicchio.

A l b e r t i n a , Inv.-Nr. 4861. 27·2 : 21·2 cm | 638

VENEZIANISCHE SCHULE.

BELLINI, GIOVANNI (Schule).

St. Paulus und ein Mönch (Camaldulenser) im weissen Habit (nicht zwei Heilige, wie es irrthümlicher Weise auf der Reproduction heisst), als Vorstudie zu dem rechten Flügel eines Bellini-Triptychons in Düsseldorf. Das Gemälde zeigt auf dem Mittelbilde die Madonna auf dem Throne, auf dem linken Flügel den hl. Petrus und wieder einen Camaldulenser. Während das

Hauptbild von Giov. Bellinis Hand herrührt und gut signiert ist, zeigen die beiden Flügelbilder das Machwerk eines Schülers. Dr. G. Ludwig stellte fest, dass das Triptychon sich ehemals in S. Michele di Murano befand. Die Zeichnung hatte ehedem den Namen Bramantino, wurde aber von J. Meder durch den Hinweis auf das Düsseldorfer Gemälde der Bellini-Schule zurückgegeben.

Boschini, Ricche Minere 1674, — Ridolfi, Le meraviglie dell'arte. — Schaerschmidt, Verzeichnis d. Gemälde In Düsseldorf 1901, S. 3.

A l b e r t i n a , Inv.-Nr. 2577. 28·3 : 15·4 cm | 653

CAMPAGNOLA, DOMENICO (1480—1556).

Römische Ruinen, welche die Reste eines ausgedehnten Gewölbebaues zeigen. Im Hintergrunde gebirgige Landschaft. Derartige Federzeichnungen, welche für D. Campagnola äusserst charakteristisch sind, galten ehemals immer als Tizian.

B u d a p e s t , Nationalgallerie 12, 6 | 647

CANALE, ANTONIO (CANALETTO 1697—1768).

Campo S. Giovanni e Paolo in Venedig mit dem Colleoni-Monumente und der Scuola S. Marco, vom Canal Rio dei Mendicanti aus gesehen. Vorzeichnung für die Stichfolge der grossen Publication des Antonio Visentini: Prospectus Magni Canalis Venetiarum . . . 1752, Abtheilung III. Tafel I. Platea S. S. Johannis et Pauli, corum Templum et Schola D. Marci. Bisterzeichnung.

B u d a p e s t , Nationalgallerie 12, 2 | 686

MONTEMEZZANO, FRANCESCO († ca. 1600, Schüler des P. Veronese).

S. Maria Aegyptiaca, von Engeln emporgetragen. Unten ein Bischof (St. Augustin?) und S. Margaretha mit dem Drachen. Altarentwurf mit Umrahmung und zwar wahrscheinlich, wie Ridolfi angibt, für die Kirche San Rocco. Von der Hand des Künstlers sind folgende sechs Zeilen Text beigefügt: „La misura di piedi e sei e segnata qui sotto, ove si potra mesurar tutta l'opera et o voluto il disegno della figura gli piaque . . . posticio nel presente l'ornamento . . . solo rapresenta l'opera inanzi pittura perfetta. ma quanto a me averci lodato corinto per li capitteli con foglie se bene altera la spesa pur tutto sia fatto quanto le placfa. Adi 26 magio 1584. DI sua Magnificenza servitore Francesco Montemezano." Lavierte Federzeichnung in Bister mit den Sammlermarken Mariette und Lagoy.

Mariette, Catalogue raisonné p. 80, Nr. 525. — Ridolfi, Delle Maraviglie II. S. 136.

D a r m s t a d t , Kupferstichcabinet I, 136 | 599

MEISTER, UNBEKANNTER.

Madonna mit dem Kinde in sitzender Haltung, den Kopf leicht nach rechts geneigt. Der Mantel und das Kleid verbreiten sich nach unten in einer überreichen Draperie. Ohne Hintergrund. Die Strichführung und Technik früh venezianisch. Unten die Bemerkung: „Jean Bellin. Kohlenskizze und darüber Federzeichnung in Bister.

W i e n , Akademie | 705

PONTE, JACOPO DA (BASSANO, 1510—1592).

Bildnis einer bejahrten Dame, fast in Lebensgrösse. Unten die Aufschrift: „La matre di M. Galeazzo Galotfi fu lasiata nella Re(dità) di dto Galeazzo et Anibal fratelli et figli di dita Madona." Breite Pinselzeichnung auf sehr gebräuntem Papier. Sammlung Prince de Ligne.

Wickhoff, Kat. d. Ital. Hz., S. V, 137; Eigenhändig.

A l b e r t i n a , Inv.-Nr. 17.656. 35·6 : 25·2 cm | 651

PREVITALI, ANDREA († 1558).

Studie zu einer Moses-Figur für das Gemälde in der Kapelle des Dogenpalastes in Venedig. Bisterzeichnung auf grau grundiertem Papier, weiss gehöht, welche bisher als Cosimo Tura gieng. Bestimmung von Dr. Ludwig.

F l o r e n z , Uffizien Nr. 337 | 677

TINTORETTO, JACOPO ROBUSTI (1519—1594).

Studien für zwei Propheten in Halbfiguren, welche je eine Schrifttafel in den Händen halten. Unten links in alter Schrift: Tintoretto. Kreide auf vergilbtem Venezianer Papier.

Wickhoff, Kat. d. Ital. Hz., S. V, 132; Eigenhändig.

A l b e r t i n a , Inv.-Nr. 17.666. 25 : 36·5 cm | 612

DIE NIEDERLANDE.
ALTNIEDERLÄNDISCHE SCHULE.
ENGELBRECHTSZ, CORNELIS (1468—1533).

Vermählung Mariä, welche in einer gothischen Halle vollzogen wird. Dieses Blatt galt ehemals als Lucas van Leyden, wurde aber von F. Döllberg dem Engelbrechtsz zuerkannt. Die Form der Gesichter, zumal der Nasen, und die Art des Kopfputzes sind die bei Engelbrechtsz gewohnten. Grau grundierte Federzeichnung.

Döllberg, Die Leydener Malerschule, Diss. Berlin 1899, p. 71.

Albertina, Inv.-Nr. 7809, 28·8 : 25 cm 615

LEYDEN, LUCAS VAN (1494—1533).

Anbetung der Könige. Vor einem mächtigen, zum Theile schon ruinenartigen Bau sitzt die Jungfrau mit dem Kinde, links neben ihr und vor ihr knien zwei hl. Könige, der dritte, mit einem Pokale, steht rechts. Hinter einem grossen offenen Thorbogen das reiche Gefolge. Der hl. Joseph tritt aus der Thüre links hervor. In der linken Ecke unten liest man folgende lateinische Widmung in fünf Zeilen: „Illustri generoso et forti heroi dno Fridreicho Comiti in Solms, Dno in Muntieberg Wildefeltz et Sonnewalt Dno suo benigno gratitudinis ergo hoc Alberti Dureri monumentum submisse offerebat Patroclus Bokelmannus Clïviae á januarius XXVII 1511 (?).ʼ Auf der Rückseite der Zeichnung befindet sich die folgende niederländische Übersetzung des lateinischen Textesʼ „Aan den Luisteryken edelmoedigen en dapperen held den Man Frederik Graaf van Solms Heer van Mindtzenberg, Wildefeltz en Sonnewaldt aan dien goedertierne Heere heeft Patroclus Bokelmannus uit dankbaarheid dit gedenkteeken van Albertus Durerus ootmoedigen geschenk opgedragen. Te Cleef . . . 1511 (?). Die Zeichnung trug früher verschiedene oberdeutsche Namen, wie Dürer, Hans Kulmbach, H. S. Beham, obgleich sie in ausgesprochenster Weise auf die Hand eines Niederländers hinweist. Wir haben die Zuschreibung an Lucas van Leyden auf Grund der grossen Verwandtschaft, welche sich aus dem Gesichtstypus der Madonna, den vielen Profilköpfen, der Architektur u. s. w. ergibt, zum erstenmale gewagt, obgleich noch so manches Räthselhafte der Aufklärung bedarf. Die Zeichnung schliesst eine Fälschung aus, hatte jedenfalls die Bestimmung einer Kupferstichzeichnung und wurde erst später eben wegen ihrer feinen Ausführung Dürer zugeschrieben. Unter diesem hochgespriesenster Weise auf die Hand Friedrich Grafen von Solms als *monumentum Dureri* gewidmet, doch nicht, wie es heisst, im Jahre 1511, sondern vielleicht erst 1611, da die Grafen von Solms erst um 1600 den Titel Herrn von Wltenfels führten. Über den Übersetzer, namens Patroklus Bockelmann, konnten wir keine weiteren Daten erbringen. Federzeichnung in Bister.

Riefel, Rp. I. X. XV, 289 : XVIII, 27).

Seebarn, Graf Hans Wilczek Nr. 19610. 54 : 39 cm . . . 675—76

VAN EYCK-SCHULE.

Krönung Mariens. Vor einem gothischen Bau sitzt rechts Gott Vater, links die Jungfrau. über welcher ein Engel mit der Krone schwebt. Der Zeichner entlehnte viele Motive dem Madrider Van Eyck-Bilde: Brunnen des Lebens, insbesondere die Marienfigur und die ganze Architektur sogar bis auf die beiden Evangelisthiere rechts: Adler und Stier. Neuerer Zeit wird jenes Gemälde dem Petrus Christus zugeschrieben. Silberstiftzeichnung auf weiss grundiertem Papier, welche im Inventare der Albertina Schongauer zugetheilt war, von J. Meder aber durch den Hinweis auf das Pradobild der altniederländischen Schule eingereiht wurde.

Albertina, Inv.-Nr. 3030. 28·1 : 18·5 cm 708

GOES, HUGO VAN DER (1435—1482).

Johannes Evangelista. In einem gothischen kirchenähnlichen Raume steht der Apostel und hält in seiner linken Hand einen Kelch, während er die rechte segnend darüber hält. Die Conturen erscheinen hart gezeichnet, weil die Figur ausgeschnitten und auf einem mit neuen Architektur-Hintergrund überzeichneten Papier aufgeklebt wurde. Silberstift auf weiss grundiertem Papier.

Albertina, Inv.-Nr. 4843. 25·5 : 16·5 cm 657

MEISTER, UNBEKANNTER.

Sitzende Madonna, auf ihrem Schosse hält sie das Christuskind, welches mit seinen Ärmchen ein Kreuz umschliesst. Reicher Faltenwurf in harten Linien. Federzeichnung auf grau grundiertem Papier, weiss gehöht. Ehemals deutsche Schule.

Albertina, Inv.-Nr. 2997. 24·5 : 17·8 cm 635

MEISTER, UNBEKANNTER (UM 1500).

Madonna mit Heiligen. Die Jungfrau sitzt mit dem Kinde auf einem reich verzierten, doch unfertig gezeichneten Thronsessel. Die hl. Katharina (rechts) reicht dem Jesuknaben eine Birne. Links eine lesende Heilige (Magdalena?) und St. Joseph. Federzeichnung auf graublau grundiertem Papier, welche mit Weiss gehöht ist. Für den links unten verzeichneten Künstlernamen: Nicasius gossart van Mabuse liess sich bis heute noch kein historischer Beleg erbringen.

Albertina, Inv.-Nr. 7837. 32 : 27 cm 682

HOLLÄNDISCHE SCHULE.
BERGHEM, CLAES PIETERSZ (1620—1683).

Die Furt. Ein Hirt treibt seine Kühe durch die Furt des stillen Canals einem Thore zu. Jenseits der Mauer sieht man den Kirchthurm eines Örtchens; das von der Abendsonne beleuchtete Ufer spiegelt sich im Wasser. Aquarell, signiert und datiert C. Berchem 1655.

Albertina, Inv.-Nr. 9805. 28·7 : 44·6 cm 652

CUYP, AELBERT (1620—1691).

Stadtansicht. Hinter einem Feld mit einzelnen Bäumen und Buschwerk erblickt man den Theil einer holländischen Stadt, deren mächtige Kirche hoch die Dächer überragt. Ohne Signatur. Kreidezeichnung, mit Farben leicht laviert.

Albertina, Inv.-Nr. 8756. 18·2 : 29·5 cm 626

EECKHOUT, GERBRAND VAN DEN (1621—1674).

Studie zu einem Gefangenen, der in nachdenkender Haltung auf einer Truhe sitzt. Der rechte Fuss steht auf einem Buche. Rechts oben die Jahrzahl 1651. Dasselbe Modell finden wir noch in dem Braunschweiger Gemälde Eeckhouts: Sophonisbe nimmt den Giftbecher, verwendet. Bisterzeichnung.

Albertina, Inv.-Nr. 9558. 25·2 : 15·3 cm 636

MAES, NICOLAES (1632—1693).

Spinnende alte Frau, mit dem Gesicht gegen den Beschauer gewendet. Breite Kreidezeichnung, welche früher als Rembrandt galt. Ein Gemälde mit derselben Darstellung doch in anderer Auffassung befindet sich in dem Rijksmuseum zu Amsterdam. Kreide.

Albertina, Inv.-Nr. 17557. 20·8 : 16·9 cm 613

Die Bibelleserin. Eine alte Frau, neben einem Tische sitzend, hält mit beiden Händen ein grosses Buch auf ihrem Schoss und liest aufmerksam. War ebenfalls unter Rembrandt und wurde wie das vorhergehende Blatt von Dr. Meder als N. Maes bestimmt. Röthelzeichnung.

Albertina, Inv.-Nr. 8835. 15·3 : 13 cm 707

MEISTER, UNBEKANNTER.

Porträt eines Unbekannten, etwas nach links abwärts gewendet, mit einem breitkrämpigen Hute. Dem Stil und der Technik nach steht das Blatt dem B. van der Helst nahe. Kreide, breiter Tuschpinsel und Röthel auf grauem Naturpapier.

Albertina, Inv.-Nr. 13297. 36 : 28 cm 670

MIEREVELT, MICHIEL JANSZOON VAN (1577—1641).

Porträt einer jungen Dame in ³/₄ Profil nach links, mit langen herabhängenden Locken, welche oben durch ein blaues Band gehalten werden. Kreidezeichnung auf blauem Naturpapier. Gesicht, Locken und Kleid mit Pastell leicht gefärbt. Rechts unten in Rothstift J. M.

Fürst Liechtenstein IV. 54. 54·5 : 42 cm 701

NETSCHER, CASPAR (ca. 1636—1684).

Die Frau des Künstlers mit heiterem Gesichtsausdruck. Die Falten des prunkvollen Kleides zeigen eine virtuose, breite Behandlung des Pinsels. Die Bestimmung der Porträt-Studie auf Netschers Frau geschah von den beiden Herausgebern. Pinselzeichnung, mit Bister laviert.

Budapest, Nationalgallerie, 18. 32 674

OSTADE, ISACK VAN (1621—1649).

Winterlandschaft. Auf der Eisfläche links, welche sich neben einem Bauernhäuslein ausbreitet, zeigt sich geringes Leben. Im Vordergrunde, vom Rücken gesehen, ein Schlittschuhläufer. Aquarellierte Kreidezeichnung ohne Signatur.

Albertina, Inv.-Nr. 17591. 20·6 : 31·8 cm 603

	Blatt-Nr.

REMBRANDT HARMENSZ VAN RIJN (1606—1669).

Loth verlässt Sodoma. Er selbst wird von einem Engel geführt, welcher ihm den Weg weist. Ihm folgen drei Frauengestalten. Die flüchtige Skizze zeigt nur in der Gestalt des Loth etwas mehr Ausführung. Federzeichnung in Bister.
Albertina, Inv.-Nr. 8767. 22·3 : 22·8 cm **633**

Laban und die Schafschur. Laban spricht mit ausgebreiteten Armen zu den vor ihm sitzenden Männern, welche die Schafe scheren. Im Hintergrunde links eine Gebirgslandschaft. Lavierte Federzeichnung in Bister.
Albertina, Inv.-Nr. 8809. 18·8 : 29·3 cm **620**

Tobias und der Erzengel Raphael auf der Heimreise in einer nur flüchtig skizzierten Landschaft. Beide ellen, da die Reise wegen der vielen Knechte und Herden langsam von statten gieng, allein voraus. Auch das Hündchen, welches die Bibel erwähnt, begleitet sie. Federzeichnung in Bister.
Albertina, Inv.-Nr. 8778. 21·7 : 20·3 cm **690**

Der Erzengel Raphael verlässt die Familie des Tobias. Der junge Tobias sowie sein Vater verharren in stummer Anbetung während des Entschwindens Raphaels. Ein breiter Lichtstrom gibt die Richtung an, in welcher der Engel emporschwebte. Im Hintergrunde die Mutter, Sara und die Magd. Diese Composition, welche von Rembrandt selbst durch einen Ausschnitt eine Correctur erfuhr, unterscheidet sich wesentlich von dem bereits veröffentlichten Blatte der Albertina (Nr. 152), fällt aber später. Denselben Stoff behandelte Rembrandt nochmals in dem Louvre-Gemälde und dann in einer Radierung.
Handz. alter Meister a. d. Albertina etc. Igg. II, 152.
Albertina, Inv.-Nr. 8782. 19·2 : 27·2 cm **621**

Landschaft mit Canalbrücke. Längs eines Fahrweges zieht sich ein Canal, der links vorne abgedämmt, in der Mitte der Landschaft aber, wo sich das Wasser nach rechts wendet, überbrückt ist. Im Vorgrunde links ein Kahn mit einer Frau, rechts drei Enten. Rechts unten von später Hand der Name „Rembrandt 16 . .". Federzeichnung in Bister, welche die ganze Lichtfülle eines sonnigen Tages wiedergibt.
Albertina, Inv.-Nr. 8890. 15·8 : 29·6 cm **688**

REMBRANDT-SCHULE.

Ruths Ährenlese. Rechts steht Booz, leicht auf seinen Stab gestützt und spricht mit Ruth, welche vor ihm auf dem Acker unter demüthiger Geberde kniet und die aufgelesenen Ähren zu einer Garbe bindet. Im Hintergrunde die Kornschnitter und ein mit Korn beladener Wagen vor einem Gehöfte. Tuschfederzeichnung und laviert.
Albertina, Inv.-Nr. 8560. 19·1 : 26·7 cm **712**

RUIJSDAEL, SALOMON VAN († 1670).

Die Fähre. Auf der rechten Seite eines Canales, der von Segelbooten und Kähnen belebt ist, wird eine mit Rindern beladene Fähre vom Ufer abgestossen. Hinter den mächtigen Bäumen bemerkt man einen schlossähnlichen Bau. Die echte Signatur: S. Ruisdael F. befindet sich auf dem Randbrette der Fähre. Kreide.
Albertina, Inv.-Nr. 10118. 22 : 34 cm **691**

SCHUUR, DIRK VAN DER (1628—1705).

Madonna, die das Jesukind zärtlich an sich drückt. Links unten das verschlungene Monogramm TS. Links oben eine Sammlermarke. Röthelzeichnung.
Albertina, Inv.-Nr. 9912. 17·8 : 15·3 cm **616**

TOORNVLIET, JACOB (ca. 1635, † 1719).

Schlafendes Mädchen, welches auf einer Steinbank sitzt, und hinter welchem ein älterer Mann mit Hut und Haube steht. Schwarze Kreidezeichnung und Röthel, mit Aquarellfarbe laviert. Rechts oben signiert.
Albertina, Inv.-Nr. 10156. 21·5 : 20 cm **704**

VERMEER VAN DELFT, JOHANNES (1632—1675).

Die Westerkerk in Amsterdam, von einem der vielen Canale ausserhalb der Stadtmauer gesehen. Ehemals trug das Blatt den Namen Rembrandt, wurde aber auf Grund vieler Übereinstimmungen mit der echten Berliner Zeichnung von Dr. Meder Vermeer zugeschrieben. Lavierte Federzeichnung in hellgelber Farbe.
Albertina, Inv.-Nr. 8888. 18 : 31·3 cm **637**

Weg am Canal, von grossen Bäumen beschattet. Durch ein geöffnetes Thor wird der Einblick in den beleuchteten Hof eines kleinen Hauses gewährt. Die Benennung mit Vermeer gilt als Versuch. Bisterzeichnung, früher unter Rembrandt. Für dieses Blatt wurde auch der Name Pieter de Hooch vorgeschlagen.
Albertina, Inv.-Nr. 8887. 20 : 29·4 cm **678**

VERSCHURING, HENDRIK (1627—1690).

Lagerleben. Gruppen von spielenden, zechenden und musicierenden Soldaten beleben das Feld. Signierte Tuschpinselzeichnung: Henricus verschuring fecit Ao. 1678. In Tusche lavierte Zeichnung mit der Signatur.
Albertina, Inv.-Nr. 9894. 28·4 : 37·2 cm **681**

WATERLOO, ANTONI (ca. 1618—1662).

Holländische Landschaft. Zwischen Bäumen sehen einzelne ärmliche Gehöfte hervor. Im Hintergrunde eine grössere Stadt. Am Wege ruhende Menschen. Kreidezeichnung.
Albertina, Inv.-Nr. 17607. 27·7 : 40·9 cm **698**

VLÄMISCHE SCHULE.

BRIL, PAULUS (1554—1626).

Felsige Landschaft, welche in wohlgemeinter Überfüllung mehr den Gesamteindruck reicher Erinnerungen als ein strenges Naturstudium offenbart. Im Vordergrunde der Abfluss eines ausgedehnten und von steilen Ufern eingeschlossenen Sees, der von vielen Schiffen belebt wird. Signierte Federzeichnung in Bister.
Wien, Karl Graf Lanckoronsky **666**

DYCK, ANTHONIS VAN (1599—1641).

Porträt des Malers J. v. Ravesteyn. Flüchtige Porträtskizze für die sogenannte Iconographie des Van Dyck, jenes grosse aus 100 Blatt bestehende Sammelwerk von Bildnissen bedeutender Zeitgenossen. Kreidezeichnung.
Albertina, Inv.-Nr. 17642. 25 : 20 cm **606**

Der Verrath des Judas. Christus wird, umringt von der Gerichtswache, im Garten Gethsemane gefangen genommen. Federzeichnung in Bister auf weichem Papier. Studie zu dem Bilde in Madrid. Eine ähnliche Composition von Van Dyck wurde im Jgg. V, 513 publiciert.
Max Rooses: Fünfzig Meisterwerke von Anton Van Dyck. p. 79 und Abb.
Albertina, Inv.-Nr. 17537. 21·8 : 23 cm **696**

RUBENS, PETER PAUL (1577—1640).

Porträt eines Predigers, dessen Haupt von weissen Haaren umrahmt ist, und dessen von Begeisterung sprechende Augen sich voll auf den Beschauer richten. Eine zweite Zeichnung der Albertina zeigt dieselbe Persönlichkeit im ³/₄ Profile. Kreide und Röthel. Rooses, Rubens V. 1535—36.
Albertina, Inv.-Nr. 8262. 33·1 : 24·2 cm **650**

RUBENS-SCHULE.

Porträt eines unbekannten Mannes in ³/₄ Profile nach links gewendet. Um die Schulter ist ein Mantel geschlagen. Unterhalb der linken Wange eine Warze. Röthel und schwarze Kreide.
Albertina, Inv.-Nr. 8261. 38 : 28 cm **624**

VAILLANT, WALLERANT (1623—1677).

Porträt eines Unbekannten in ³/₄ Profile nach rechts. Die Zeichnung trug ehemals den Namen J. Merevelt, obgleich sie oben rechts die echte aber verwischte Signatur W. Vaillants zeigt. Kreide.
Albertina, Inv.-Nr. 11742. 36·4 : 31 cm **689**

<center>◄11►</center>

Jährlich 12 Hefte à fl. 1.80 = 3 Mark.

HANDZEICHNVNGEN ALTER MEISTER

AVS DER ALBERTINA VND ANDEREN SAMMLVNGEN·

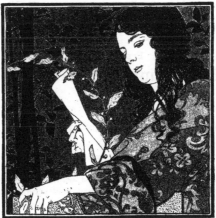

KOLOMAN MOSER·

HERAVSGEGEBEN VON
IOS· SCHÖNBRVNNER
GALERIE-INSPECTOR
& DR IOS· MEDER·

WIEN·
GERLACH & SCHENK
VERLAG FÜR KVNST VND KVNSTGEWERBE·

BAND LIEFERUNG

PROSPECT.

Die Kunstwissenschaft bedient sich heute der allein richtigen Methode: der Heranziehung und der zusammenfassenden Vergleichung aller historischen Hilfsmittel zur Erforschung alter Kunstwerke.

Vor Allem sind es die Handzeichnungen alter Meister — seien es vorbereitende Skizzen oder fertige Studien — welche für eine exacte Kritik vom Belange sind und bei der Bestimmung einzelner Künstler, sowie ganzer Schulen oft das einzige Argument bilden.

Sie sind es auch, welche uns in die Pläne und Gedanken der grossen Meister einweihen und uns die verschiedenen Phasen eines Kunstwerkes von der ersten Idee bis zur höchsten Vollendung vor Augen führen.

Die unterzeichnete Firma hat sich mit dem Aufwande grosser Mühen und Kosten die würdige Aufgabe gestellt, die reichen Schätze der

Erzherzoglichen
Kunstsammlung „Albertina"
in Wien

und im Anschlusse daran die hervorragendsten Blätter

anderer Sammlungen des In- und Auslandes

soweit dieselben sich dem Unternehmen wohlwollend gegenüberstellen, zum ersten Male zu einem grossen Corpus zu vereinigen und in einer auf der Höhe der Technik stehenden Licht- und Buchdruck-Ausgabe in monatlichen Heften zu publiciren.

Es soll damit dem Kunstforscher, dem Künstler und dem Kunstfreunde die günstige Gelegenheit geboten werden, sich nach und nach in den möglichst vollständigen Besitz ausgezeichneter Facsimiles nach Handzeichnungen aller Meister und aller Schulen zu setzen.

Die Monatshefte, welche seit August 1895 erscheinen,

enthalten je 10—15 Facsimiles auf 10 Tafeln

im Formate 29:36½ cm

in einfachem und farbigem Licht- und Buchdruck.

Preis pro Lieferung fl. 1.80 = 3 Mark.

Einzelne Hefte werden nicht abgegeben.

Je 12 Lieferungen bilden einen Band und kosten in eleganter Mappe fl. 25.20 = 42 Mark.

Leere Mappen sind zum Preise von fl. 3.60 = 6 Mark erhältlich.

WIEN, VI/1, Mariahilferstrasse 51.
BUDAPEST, V., Académia-utcza 3.

GERLACH & SCHENK
VERLAG FÜR KUNST UND GEWERBE.

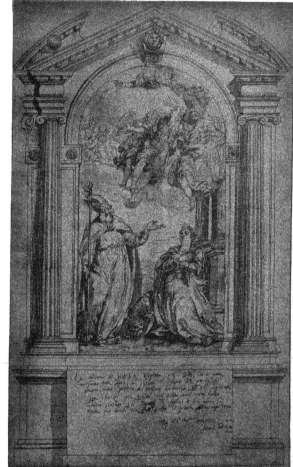

Assumption of S. Mary.
Ste. Marie d'Egypte transportée
au ciel.

Francesco Montemezzano († c, 1600).

S. Maria Aegyptiaca von Engeln emporgetragen.

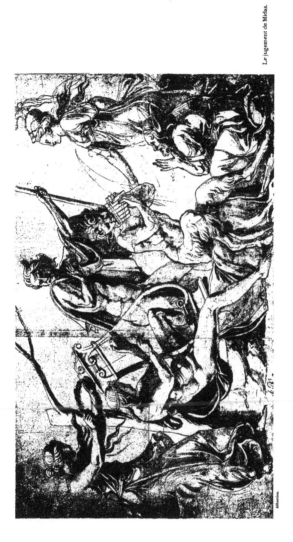

Albertina.

Giulio Romano (1493—1546).

Das Urtheil des Midas.

Vorzeichnung für das Fresco im Palazzo Torelli in Mantua.

Verlag von Gerlach & Schenk in Wien.

Ornamental Border.
Bordure d'une Édition
de Tite-Live.

Richtung des Mantegna.
Blattumrahmung aus einer Livius-Ausgabe.

Verlag von Gerlach & Schenk in Wien.

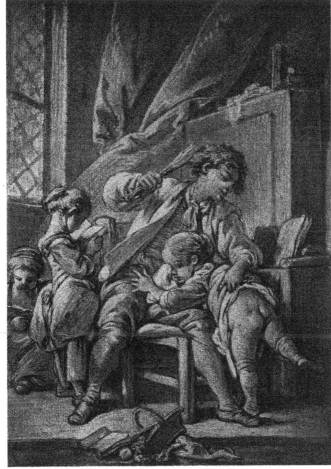

Scène d'intérieur.

François Boucher (1703—1770).
Schulscene.

Verlag von Gerlach & Schenk in Wien.

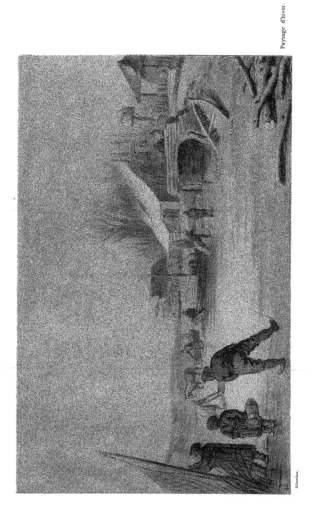

Alberlina.

Isack van Ostade (1621—1649).
Winterlandschaft.

Verlag von Gerlach & Schenk in Wien.

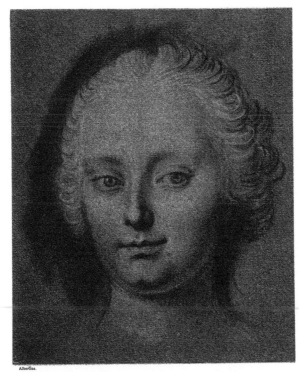

Albertina.

Portrait de l'Impératrice
Marie Thérèse.

Gabriele Mattei (Mathieu, c. 1750).
Jugendporträt der Kaiserin Maria Theresia.

Verlag von Gerlach & Schenk in Wien.

German School. Oberdeutsche Schule. École Allemande.

Bacchanale au Silène.

Albertina.

Albrecht Dürer (1471—1528)
Bacchanale mit dem Silen.
(Nach Mantegna.)

Verlag von Gerlach & Schenk in Wien.

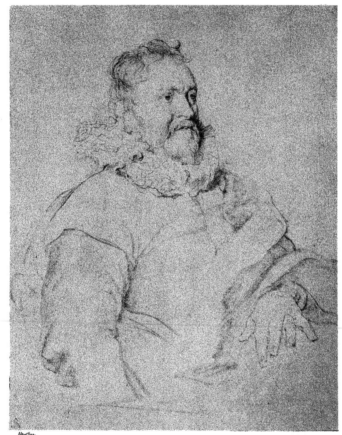

Albertina.

Portrait du peintre
Jan van Ravesteyn.

Anthonis van Dyck (1599—1641).
Portrat des Malers J. v. Ravesteyn.

Verlag von Gerlach & Schenk in Wien.

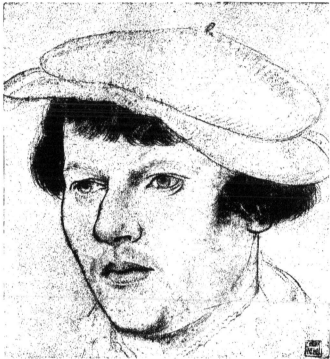

Nationalgalerie Budapest.

Portrait d'un Inconnu.

Hans Holbein d. J. (1497—1543).
Porträt eines Unbekannten.

Verlag von Gerlach & Schenk in Wien.

French School. Französische Schule. École Française.

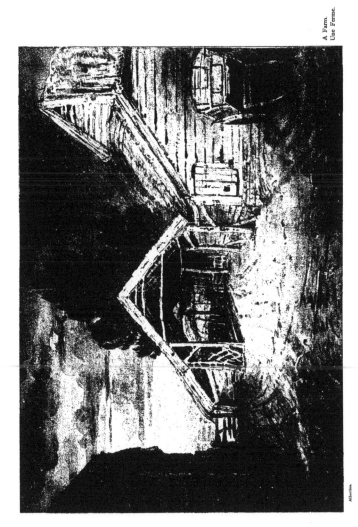

Albertina.

Rembrandt-Nachahmer. (XVIII. Jahrhundert.)
Bauerngehöft.

A Farm.
Une Ferme.

Verlag von Gerlach & Schenk in Wien.

608

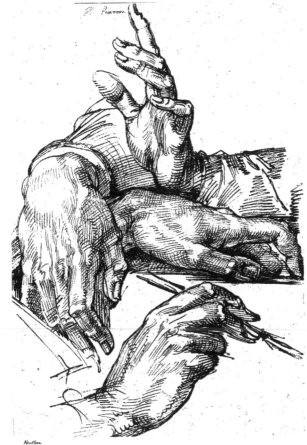

Étude de mains.

Albertina.

Bartolommeo Passerotti (1520—1592).
Händestudien.

Verlag von Gerlach & Schenk in Wien.

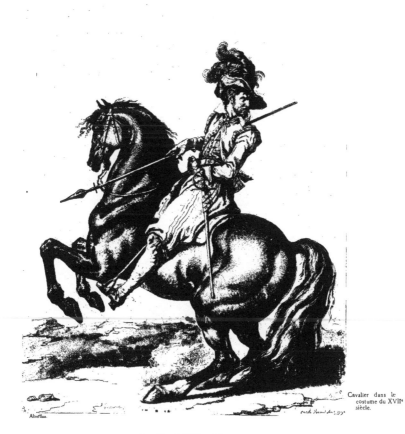

Cavalier dans le
costume du XVII siècle.

Albertina.

Carle Vernet (1758—1835).
Reiter im Jagdcostume des XVII. Jahrhunderts.

Verlag von Gerlach & Schenk in Wien.

orische Begriffsdarstellungen und circa 630 Entwürfe moderner
·pen, ·sowie Nachbildungen alter·Zunftzeichen auf 355 Tafeln.
·geben von Martin Gerlach. Erläuternder Text von
·rt Ilg.
reis in 2 Bände gebunden fl. 156.— — M. 260.—.
In 2 Kaliko-Mappen fl. 147.— — M. 245.—.

laube.
·ure nach dem Oelgemälde von E. K. Liška. Einzelausgabe
·ch's Prachtwerk; »Allegorien und Embleme».
·dfläche 23/49, Format 64/90 cm, fl. 7.50 — M. 12.60.
Ein effectvoller und sinniger Zimmerschmuck.

t und Vignetten.
·) künstlerische Entwürfe von Glückwunsch- und Einladungs-
·'rogrammen etc. für alle Gelegenheiten des gesellschaftlichen
·ilienlebens. Nach Federzeichnungen von· Prof. Franz Stuck.
In Mappe fl. 12.— — M. 20.—.

nd neue Fächer
Wettbewerbung und·Ausstellung in Karlsruhe 1891. Heraus-
vom Badischen Kunstgewerbe-Verein in Karlsruhe. 69 Tafeln
·gravure und Lichtdruck. Vorwort von Director Hermann
·f reich illustr.Text von Prof.Dr.Marc Rosenberg.Folio-Format.
48.— —M. 80.—. In eleganter Mappe fl. 45.— — M. 75.—.

und Familienchronik.
·sterisch ausgestattetes, sinnreich zusammengestelltes Familien-
·Albumform, zum Aufzeichnen der wichtigsten Familienereig-
·t Texteinschaltungen von Dr. theol. Paul v. Zimmermann.
·altdeutschem Lederband geb. fl. 12.— — M. 20.—.
Mit Metallbeschlag fl. 15.— — M. 25.—.

er.
·lichtdrucke nach Kupferstichen u. Originalen aus der »Albertina«.
Gross-Quart. — In Mappe fl. 15.— — M. 25.—.

au-Lancret-Pater.
·lichtdrucke nach Kupferstichen u. Originalen aus der »Albertina«.
Gross-Quart. — In Mappe fl. 21.— — M. 35.—.

erle.
·übertroffene, reichhaltige Sammlung mustergiltiger Vorlagen
·mackvollen, streng stylgerechten und Phantasie-Formen für die
Gold- und Silberwaarenbranche. Herausgegeben von Martin
·. Ca. 2000 Orig.-Compositionen in allen Geschmacksrichtungen.
·eb. fl. 90.— — M. 150.—. In 2 Mappen fl. 84.— — M. 140.—.

·ewerbe-Monogramm.
·um 1448 Compositionen bereicherte Auflage. — Ein Musterbuch
·gramm-Compositionen mit completem Kronenatlas, Initialen
·erblichen Attributen. Herausgegeben von Martin Gerlach.
·b. fl. 39.— — M. 65.—. In Mappe fl. 33.60 — M. 56.—.

·ronen-Atlas.
·getreue Abbildungen sämmtlicher Kronen der Erde nach den
·uellen. 151 meisterhafte Holzschnitte.
fl. 6.— — M. 10.—.

·flanze in Kunst und Gewerbe.
·ung der schönsten und formenreichsten Pflanzen in Natur und
praktischen Verwerthung für das gesammte Gebiet der Kunst
Kunstgewerbes, in reichem Gold-, Silber- und Farbendruck.
·riginal-Compositionen von den hervorragendsten· Künstlern,
·vom Prof. Ant. Seder. Herausgegeben von Martin Gerlach.
, complet in zwei Mappen. — Preis fl. 270.— — M. 450.—.

·s und decorative Gruppen
·zen und Thieren. Photographische Natur-Aufnahmen zusammen-
·md herausgegeben von Martin Gerlach. Dritte, verbesserte
·140 Blatt nach einem neuen Lichtdruckverfahren hergestellt.
Format 32/46 cm. Preis fl. 108.— — M. 180.—.
October 1897 in 4 Serien mit je 35 Blatt à fl. 27.— — M. 45.—.

·studien.
·phische Natur-Aufnahmen von Martin Gerlach. 50 Blatt
·cke im Formate 29/36¼ cm.
In Mappe fl. 15.— — M. 25.—.

·iente alter Schmiedeeisen.
·egeben von Martin Gerlach. 50 Blatt Lichtdrucke im For-
·1 29/36¼ cm.
In Mappe fl. 15.— — M. 25.—.

·ergs Erker, Giebel und Höfe.
·zgeben von Martin Gerlach. Zweite, verbesserte und ver-
·Auflage. 55 Blatt Lichtdrucke im Formate 29/36¼ cm.
In Mappe fl. 27.— — M. 45.—.

Die Bronze-Epitaphien
der Friedhöfe »St. Johannis« und »St. Rochus« zu Nürnberg. Heraus-
gegeben von Martin Gerlach. Mit erläuterndem Text von Hans
Boesch, Director ·am Germanischen Museum in Nürnberg. Format
32/40 cm. 82 Kunsttafeln in Buch-, Licht- und Tondruck mit reich-
illustrirtem Text.
Complet gebunden fl. 60.—. — ·M. 100.—.
In 17 Lieferungen à fl. 3.30 — M. 5.50.
Einbanddecken fl. 3.—. — M. 5.—.

Todtenschilder und Grabsteine.
Herausgegeben von Martin Gerlach. 50 Blatt Lichtdrucke in Formate
von 29/36¼ cm.
70 Blatt fl. 27.— — M. 45.—.

Das Thier in der decorativen Kunst
von Prof. Anton Seder.
. Serie I. Wasserthiere. 14 Illustrationstafeln in reichem Gold- und
Farbendruck im Formate von 45/57¼ cm, mit Titel und Vorwort.
In Mappe fl. 27.— — M. 45.—.
Das ganze Werk soll 4 Serien umfassen, und zwar die Wasserthiere,
Vögel, Säugethiere und Insectenwelt.

Allegorien.
Neue Folge. Herausgegeben von Martin Gerlach.
Das Werk soll mit 120 Illustrations- und einer Anzahl Textblättern in
20 Lieferungen à fl. 6.— — M. 10.— vollständig werden und erhöht sich
nach Ausgabe des Schlussheftes der Gesammtpreis auf fl. 150.— — M. 250.—.

Mintalapok.
Musterblätter für Gewerbetreibende und Gewerbeschulen, herausgegeben
vom kön. ung. Handelsministerium unter dem Redactions-Präsidium von
Josef Szterényi, kön. Rath und Landes-Oberdirector für gewerb-
·lichen Unterricht. Erscheint jährlich in 12 Heften mit je 8—10 Voll-
·bildern und Detailpausen im Formate von 36¼—48½ cm, in Buch-,
Licht- und Farbendruck.
Preis per Lieferung fl. 3.60 — M. 6.—.
Im III. Jahrgange ist die keramische Industrie nicht mehr vertreten. Der-
selbe umfasst, wie auch die folgenden, 4 Hefte Holzindustrie, 4 Hefte
Metallindustrie und 4 Hefte Textilindustrie.
Jahrgang I und II enthalten:
Holzindustrie. 58 Tafeln und 37 Bogen Detailpausen (8 Hefte)
fl. 21.— — M. 35.—.
Keramische Industrie. 41 Tafeln und 5 Bogen Detailpausen (4 Hefte).
fl. 15.— — M. 25.—.
Metallindustrie. 70 Tafeln (8 Hefte).
fl. 15.— — M. 25.—.
Textilindustrie. 35 Tafeln und 7 Bogen Detailpausen (4 Hefte)·
fl. 15.— — M. 25.—.

Bicyclanthropos curvatus.
Der gekrümmte Radelfennmensch. Rückbildung der Species »Homo
sapiens im XX. Jahrhundert« (nach Haeckel). — Humoristische Compo-
sition von A. Seligmann.
Ausgabe A. Gross-Quart in Farbendruck, Format 33/42 cm, fl. 1.— — M. 2.—.
Ausgabe B. Klein-Quart in Lichtdruck, schwarz ohne weissen Rand, For-
mat 12¼/17 cm, fl. —.20 — M. —.40.

In Vorbereitung:

Die historischen Denkmäler Ungarns
auf der Millennums-Ausstellung 1896. Mit Unterstützung des kgl. ung.
Handelsministeriums herausgegeben von Dr. Béla Czobor, Mitglied
der Ungarischen Akademie der Wissenschaften.
Das Werk wird voraussichtlich 50 Bogen à 16 Seiten und eine Anzahl
Kunsttafeln umfassen und in 25 Lieferungen zum Preise von je fl. 2.10 —
M. 3.30 erscheinen.
Die Reproduction der ·vielen Bilderschmuckes wird eine ganz vorzügliche
· und die gesammte Ausstattung des Werkes eine durchaus noble sein.

Radlerei!
Herausgegeben vom Wiener Radfahr-Club »Künstlerhaus«.
Ca. 50 Tafeln im Formate von 23/30½ cm, in originellem Einband.
Ein illustrativ und textlich originelles Album, welches sich als Festgeschenk
in der kunstliebenden und sportlichen Welt bald beliebt machen wird.

Der Kunstschatz.
Alte und neue Motive für das Kunstgewerbe, die Malerei und Sculptur.
Gesammelt und herausgegeben von Martin Gerlach.
Format 36/46½ cm. In Lichtdruck. Erscheint in Monatsheften von 8 Kunsttafeln.

Monumental-Schrift
vergangener Jahrhunderte von Stein-, Bronze- und Holzplatten, nach
Aufnahmen mit ·mit textlichen Erläuterungen von Wilhelm Weimar,
Directorial-Assistent am Museum in Hamburg.
Ca. 50 Tafeln in Gross-Quart. In Mappe.

Jährlich 12 Hefte à fl. 1.80 = 3 Mark.

HANDZEICHNVNGEN ALTER MEISTER

AVS DER
ALBERTINA VND ANDEREN SAMMLVNGEN ·

KOLOMAN MOSER·

HERAVSGEGEBEN VON
IOS· SCHÖNBRVNNER
GALERIE - INSPECTOR
& D.R IOS· MEDER·
WIEN·
GERLACH & SCHENK
VERLAG FÜR KVNST VND
KVNSTGEWERBE·

BAND LIEFERUNG

PROSPECT.

Die Kunstwissenschaft bedient sich heute der allein richtigen Methode: der Heranziehung und der zusammenfassenden Vergleichung aller historischen Hilfsmittel zur Erforschung alter Kunstwerke.

Vor Allem sind es die Handzeichnungen alter Meister — seien es vorbereitende Skizzen oder fertige Studien — welche für eine exacte Kritik vom Belange sind und bei der Bestimmung einzelner Künstler, sowie ganzer Schulen oft das einzige Argument bilden.

Sie sind es auch, welche uns in die Pläne und Gedanken der grossen Meister einweihen und uns die verschiedenen Phasen eines Kunstwerkes von der ersten Idee bis zur höchsten Vollendung vor Augen führen.

Die unterzeichnete Firma hat sich mit dem Aufwande grosser Mühen und Kosten die würdige Aufgabe gestellt, die reichen Schätze der

Erzherzoglichen

Kunstsammlung „Albertina"

in Wien

und im Anschlusse daran die hervorragendsten Blätter

anderer Sammlungen des In- und Auslandes

soweit dieselben sich dem Unternehmen wohlwollend gegenüberstellen, zum ersten Male zu einem grossen Corpus zu vereinigen und in einer auf der Höhe der Technik stehenden Licht- und Buchdruck-Ausgabe in monatlichen Heften zu publiciren.

Es soll damit dem Kunstforscher, dem Künstler und dem Kunstfreunde die günstige Gelegenheit geboten werden, sich nach und nach in den möglichst vollständigen Besitz ausgezeichneter Facsimiles nach Handzeichnungen aller Meister und aller Schulen zu setzen.

———————

Die Monatshefte, welche seit August 1895 erscheinen,

enthalten je 10—15 Facsimiles auf 10 Tafeln

im Formate 29:36½ cm

in einfachem und farbigem Licht- und Buchdruck.

Preis pro Lieferung fl. 1.80 = 3 Mark.

Einzelne Hefte werden nicht abgegeben.

Je 12 Lieferungen bilden einen Band und kosten in eleganter Mappe fl. 25.20 = 42 Mark.
Leere Mappen sind zum Preise von fl. 3.60 = 6 Mark erhältlich.

WIEN, VI/1, Mariahilferstrasse 51.
BUDAPEST, V., Académia-utcza 3.

GERLACH & SCHENK

VERLAG FÜR KUNST UND GEWERBE.

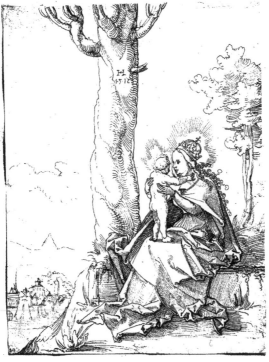

Virgin and Child.
Madone sous l'arbre.

Basel, Museum.

Hans Leu (c. 1470 † 1531).
Madonna unter dem Baume.

Verlag von Gerlach & Schenk in Wien.

Study of two
prophets.
Étude pour deux
Prophètes.

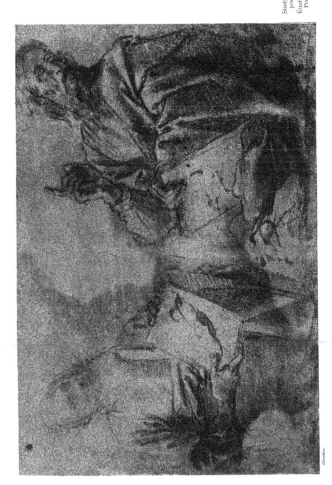

Albertina.

Jacopo Robusti, gen. Tintoretto (1519—1594).
Studien für Propheten.

Verlag von Gerlach & Schenk in Wien.

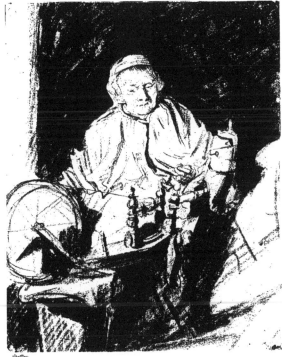

Albertina.

Old woman spinning.
La fileuse.

Nicolaes Maes (1632—1693).
Spinnende alte Frau.

Verlag von Gerlach & Schenk in Wien.

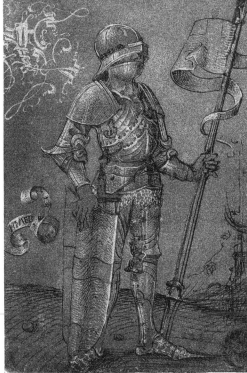

St. George.

Johann Fütel von und zu Liechtenstein, Feldsberg

Nürnberger Meister (um 1481).
St. Georg.

Verlag von Gerlach & Schenk in Wien.

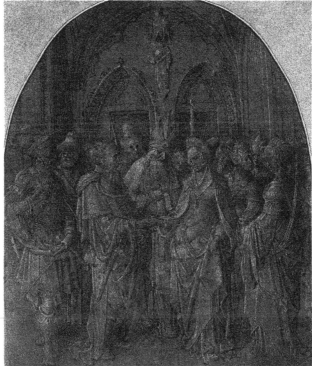

The marriage of the Virgin.

Le mariage de la Vierge.

Albertina.

Cornelis Engelbrechtsz (1468— 1533).

Vermählung Mariä.

Verlag von Gerlach & Schenk in Wien.

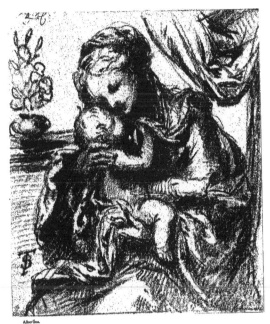

Virgin and Child.
Étude pour une Madone.

Dirk van der Schuur (1628—1705).
Madonna.

Verlag von Gerlach & Schenk in Wien.

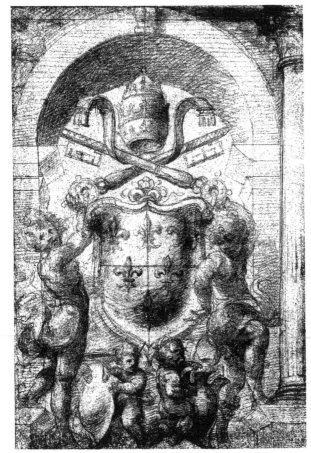

Erzherzog Franz Ferdinand d'Este, Wien.

Armoiries du Pape
Paul III.

Schule des Corregio.

Das Wappen des Papstes Paul III.

Verlag von Gerlach & Schenk in Wien.

Florentine School. Florentiner Schule. École Florentine.

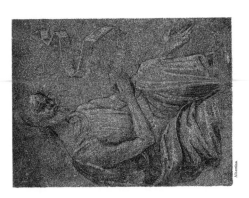

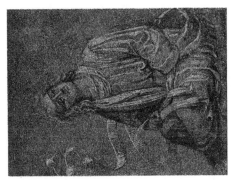

Albertina.

S. Jean Bapt. et
S. Jean Ev.

Meister des XV. Jahrhunderts.
Johannes d. T. und Johannes Ev.

Verlag von Gerlach & Schenk in Wien.

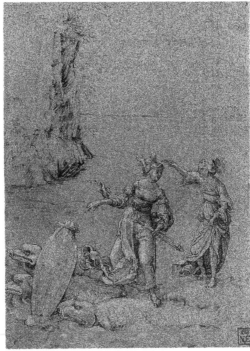

Mythological composition.
Scène mythologique.

Unbekannter Meister.
Mythologische Darstellung.
(Arion?)

Verlag von Gerlach & Schenk in Wien.

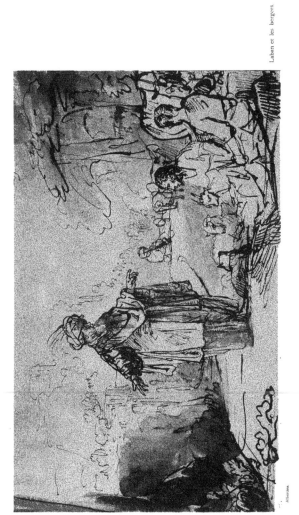

Albertina.

Laban et les bergers.

Rembrandt Harmensz van Rijn (1606—1669).

Laban und die Schafschur.

Verlag von Gerlach & Schenk in Wien.

Allegorien und Embleme.

378 allegorische Begriffsdarstellungen und circa 630 Entwürfe moderner Zunftwappen, sowie Nachbildungen alter Zunftzeichen auf 355 Tafeln. Herausgegeben von Martin Gerlach. Erläuternder Text von Dr. Albert Ilg.
Preis in 2 Bände gebunden fl. 156.— — M. 260.—,
In 2 Kaliko-Mappen fl. 147.— — M. 245.—.

Der Glaube.

Heliogravure nach dem Oelgemälde von E. K. Liška. Einzelausgabe aus Gerlach's Prachtwerk: »Allegorien und Embleme«.
Bildfläche 23/49. Format 64/90 cm, fl. 7.50 — M. 12.60.
Ein effectvoller und sinniger Zimmerschmuck.

Karten und Vignetten.

Ueber 60 künstlerische Entwürfe von Glückwunsch- und Einladungskarten, Programmen etc. für alle Gelegenheiten des gesellschaftlichen und Familienlebens. Nach Federzeichnungen von Prof. Franz Stuck.
In Mappe fl. 12.— — M. 20.—.

Alte und neue Fächer

aus der Wettbewerbung und Ausstellung in Karlsruhe 1891. Herausgegeben vom Badischen Kunstgewerbe-Verein in Karlsruhe. 69 Tafeln in Heliogravure und Lichtdruck. Vorwort von Director Hermann Götz. Mit reich illustr. Text von Prof. Dr. Marc Rosenberg. Folio-Format.
Eleg. geb. fl. 48.— — M. 80.—. In eleganter Mappe fl. 45.— — M. 75.—.

Haus- und Familienchronik.

Ein künstlerisch ausgestattetes, sinnreich zusammengestelltes Familienbuch in Albumform, zum Aufzeichnen der wichtigsten Familienereignisse, mit Texteinschaltungen von Dr. theol. Paul v. Zimmermann.
In altdeutschem Lederband geb. fl. 12.— — M. 20—.
Mit Metallbeschlag fl. 15.— — M. 25.—.

Boucher.

53 Blatt Lichtdrucke nach Kupferstichen u. Originalen aus der »Albertina«.
Gross-Quart. — In Mappe fl. 15.— — M. 25.—,

Watteau-Lancret-Pater.

71 Blatt Lichtdrucke nach Kupferstichen u. Originalen aus der »Albertina«.
Gross-Quart. — In Mappe fl. 21.— — M. 35.—.

Die Perle.

Eine unübertroffene, reichhaltige Sammlung mustergiltiger Vorlagen in geschmackvollen, streng stylgerechten und Phantasie-Formen für die Juwelen-, Gold- und Silber-waarenbranche. Herausgegeben von Martin Gerlach. Ca. 2000 Orig.-Compositionen in allen Geschmacksrichtungen.
In 2 Bände geb. fl. 90.— — M. 150.—. In 2 Mappen fl. 84.— — M. 140.—.

Das Gewerbe-Monogramm.

Zweite, um 1448 Compositionen bereicherte Auflage. — Ein Musterbuch für Monogramm-Compositionen mit complettem Kronenatlas, Initialen und gewerblichen Attributen. Herausgegeben von Martin Gerlach.
Eleg. geb. fl. 39.— — M. 65.—. In Mappe fl. 33.60 — M. 56.—.

Der Kronen-Atlas.

Originalgetreue Abbildungen sämmtlicher Kronen der Erde nach den besten Quellen. 151 reichhaltte Holzschnitte.
fl. 6.— — M. 10.—.

Die Pflanze in Kunst und Gewerbe.

Darstellung der schönsten und formenreichsten Pflanzen in Natur und Styl zur praktischen Verwerthung für das gesammte Gebiet der Kunst und des Kunstgewerbes, in reichem Gold-, Silber- und Farbendruck. Nach Original-Compositionen von den hervorragendsten Künstlern. Stylistik von Prof. Ant. Seder. Herausgegeben von Martin Gerlach. 200 Tafeln, complet in zwei Mappen. — Preis fl. 270.— — M. 450.—.

Festons und decorative Gruppen

aus Pflanzen und Thieren. Photographische Natur-Aufnahmen zusammengestellt und herausgegeben von Martin Gerlach. 140 Blatt nach einem neuen Lichtdruckverfahren hergestellt.
Format 32/46 cm. Preis fl. 108.— — M. 45.—.
Erscheint ab October 1897 in 4 Serien mit je 35 Blatt à fl. 27.— — M. 45.—.

Baumstudien.

Photographische Natur-Aufnahmen von Martin Gerlach. 50 Blatt Lichtdrucke im Formate von 29/36¼ cm.
In Mappe fl. 15.— — M. 25.—.

Ornamente alter Schmiedeeisen.

Herausgegeben von Martin Gerlach. 50 Blatt Lichtdrucke im Formate von 29/36¼ cm.
In Mappe fl. 15.— — M. 25.—.

Nürnbergs Erker, Giebel und Höfe.

Herausgegeben von Martin Gerlach. Zweite, verbesserte und vermehrte Auflage. 55 Blatt Lichtdrucke im Formate von 29/36¼ cm.
In Mappe fl. 27.— — M. 45.—.

Die Bronze-Epitaphien

der Friedhöfe »St. Johannis« und »St. Rochus« zu Nürnberg. Herausgegeben von Martin Gerlach. Mit erläuterndem Text von Hans Boesch, Director am Germanischen Museum in Nürnberg. Format 32/40 cm. 82 Kunsttafeln in Buch-, Licht- und Tondruck mit reich-illustrirtem Text.
Complet gebunden fl. 60.—. — M. 100.—.
In 17 Lieferungen à fl. 3.30 — M. 5.50.
Einbanddecken fl. 3.— — M. 5.—.

Todtenschilder und Grabsteine.

Herausgegeben von Martin Gerlach. 50 Blatt Lichtdrucke im Formate von 29/36¼ cm.
70 Blatt fl. 27.— — M. 45.—.

Das Thier in der decorativen Kunst

von Prof. Anton Seder.
Serie I. Wasserthiere. 14 Illustrationstafeln in reichem Gold- und Farbendruck im Formate von 45/57¼ cm, mit Titel und Vorwort.
In Mappe fl. 27.— — M. 45.—.
Das ganze Werk soll 4 Serien umfassen, und zwar die Wasserthiere, Vögel, Säugethiere und Insectenwelt.

Allegorien.

Neue Folge. Herausgegeben von Martin Gerlach.
Das Werk soll mit 120 Illustrations- und einer Anzahl Textblättern in 20 Lieferungen à fl. 6.— — M. 10.— vollständig werden und erhöht sich nach Ausgabe des Schlussheftes der Gesammtpreis auf fl. 150.— — M. 250.—.

Mintalapok.

Musterblätter für Gewerbetreibende und Gewerbeschulen, herausgegeben vom kön. ung. Handelsministerium unter dem Redactions-Präsidium von Josef Szterényi, kön. Rath und Landes-Oberdirector für gewerblichen Unterricht. Erscheint jährlich in 12 Heften mit je 8—10 Vollbildern und Detailpausen im Formate von 36¼—48½ cm, in Buch-, Licht- und Farbendruck.
Preis per Lieferung fl. 3.60 — M. 6.—.
Im III. Jahrgange ist die keramische Industrie nicht mehr vertreten. Derselbe umfasst, wie auch die folgenden, 4 Hefte Holzindustrie, 4 Hefte Metallindustrie und 4 Hefte Textilindustrie.

Jahrgang I und II enthalten:
Holzindustrie. 58 Tafeln und 37 Bogen Detailpausen (8 Hefte).
fl. 21.— — M. 35.—.
Keramische Industrie. 54 Tafeln und 5 Bogen Detailpausen (4 Hefte).
fl. 15.— — M. 25.—.
Metallindustrie. 70 Tafeln (8 Hefte).
fl. 15.— — M. 25.—.
Textilindustrie. 35 Tafeln und 7 Bogen Detailpausen (4 Hefte).
fl. 15.— — M. 25.—.

Bicyclanthropos curvatus.

Der gekrümmte Radfahrenmensch. Rückbildung der Species »Homo sapiens im XX. Jahrhundert« (nach Haeckel). — Humoristische Composition von A. Seligmann.
Ausgabe A. Gross-Quart in Farbendruck, Format 33/42 cm, fl. 1.— — M. 2.—.
Ausgabe B. Klein-Quart in Lichtdruck, schwarz ohne weissen Rand, Format 12½/17 cm, fl. —.20 — M. —.40.

In Vorbereitung:

Die historischen Denkmäler Ungarns

auf der Millennium-Ausstellung 1896. Mit Unterstützung des kgl. ung. Handelsministeriums herausgegeben von Dr. Béla Czobor, Mitglied der Ungarischen Akademie der Wissenschaften.
Das Werk wird voraussichtlich 50 Bogen à 16 Seiten und eine Anzahl Kunsttafeln umfassen und in 25 Lieferungen zum Preise von je fl. 2.10 — M. 3.50 erscheinen.
Die Reproduction der vielen Bilderschmuckes wird eine ganz vorzügliche und die gesammte Ausstattung des Werkes eine durchaus noble sein.

Radlerei!

Herausgegeben vom Wiener Radfahr-Club »Künstlerhaus«. Ca. 50 Tafeln im Formate von 23/30½ cm, in originellem Einband. Ein illustrativ und textlich reizendes Album, welches sich als Festgeschenk in der kunstliebenden und sportlichen Welt bald beliebt machen wird.

Der Kunstschatz.

Alte und neue Motive für das Kunstgewerbe, die Malerei und Sculptur. Gesammelt und herausgegeben von Martin Gerlach.
Format 36/48¼ cm. In Lichtdruck. Erscheint in Monatsheften von 8 Kunsttafeln.

Monumental-Schrift

vergangene Jahrhunderte von Stein-, Bronze- und Holzplatten, nach Aufnahmen und mit textlichen Erläuterungen von Wilhelm Weimar, Directorial-Assistent am Museum in Hamburg.
Ca. 50 Tafeln in Gross-Quart. In Mappe.

Druck von Friedrich Jasper in Wien.

Jährlich 12 Hefte à fl. 1.80 = 3 Mark.

HANDZEICHNVNGEN ALTER MEISTER

AVS DER

ALBERTINA VND ANDEREN SAMMLVNGEN·

HERAVSGEGEBEN VON
JOS· SCHÖNBRVNNER
GALERIE · INSPECTOR
&Dr JOS· MEDER·

WIEN·
GERLACH & SCHENK
VERLAG für KVNST VND
KVNSTGEVERBE·

BAND LIEFERUNG

PROSPECT.

Die Kunstwissenschaft bedient sich heute der allein richtigen Methode: der Heranziehung und der zusammenfassenden Vergleichung aller historischen Hilfsmittel zur Erforschung alter Kunstwerke.

Vor Allem sind es die Handzeichnungen alter Meister — seien es vorbereitende Skizzen, oder fertige Studien — welche für eine exacte Kritik vom Belange sind und bei der Bestimmung einzelner Künstler, sowie ganzer Schulen oft das einzige Argument bilden.

Sie sind es auch, welche uns in die Pläne und Gedanken der grossen Meister einweihen und uns die verschiedenen Phasen eines Kunstwerkes von der ersten Idee bis zur höchsten Vollendung vor Augen führen.

Die unterzeichnete Firma hat sich mit dem Aufwande grosser Mühen und Kosten die würdige Aufgabe gestellt, die reichen Schätze der

Erzherzoglichen

Kunstsammlung „Albertina"

in Wien

und im Anschlusse daran die hervorragendsten Blätter

anderer Sammlungen des In- und Auslandes

soweit dieselben sich dem Unternehmen wohlwollend gegenüberstellen, zum ersten Male zu einem grossen Corpus zu vereinigen und in einer auf der Höhe der Technik stehenden Licht- und Buchdruck-Ausgabe in monatlichen Heften zu publiciren.

Es soll damit dem Kunstforscher, dem Künstler und dem Kunstfreunde die günstige Gelegenheit geboten werden, sich nach und nach in den möglichst vollständigen Besitz ausgezeichneter Facsimiles nach Handzeichnungen aller Meister und aller Schulen zu setzen.

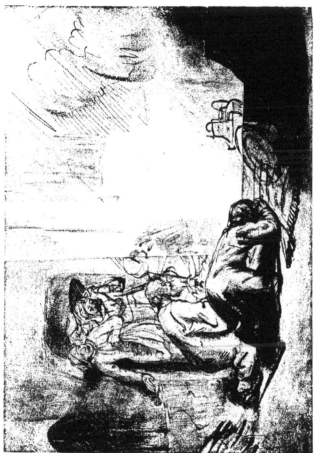

Albertina.

Verlag von Gerlach & Schenk in Wien.

Rembrandt Harmensz van Rijn (1606　1669).
Der Erzengel Raphael verlässt die Familie des Tobias.

L'archange Rapha
quittant la famil
de Tobie.

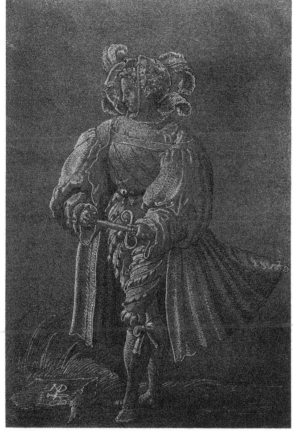

Foot-soldier.
Lansquenet.

Basel, Museum.

Nicolaus Manuel, gen. Deutsch (1434—1530).
Landsknecht.

Verlag von Gerlach & Schenk in Wien.

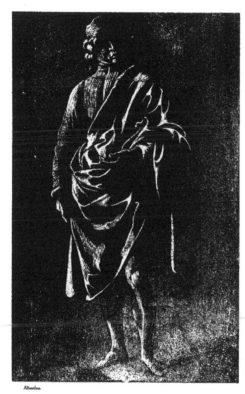

Albertina.

Study of a draped figure.
Étude de figure.

Raffaellino del Garbo (c. 1466—1524).
Figurenstudie.

Verlag von Gerlach & Schenk in Wien.

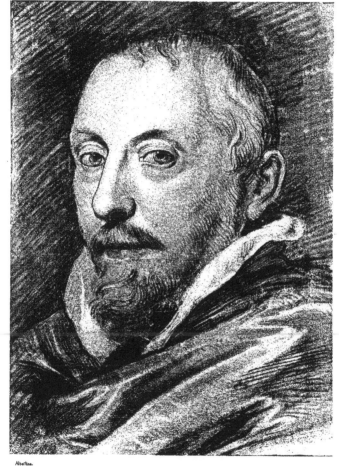

Albertina.

Portrait-Study.
Portrait d'un Inconnu.

Rubens-Schule.
Porträt eines Unbekannten.

Verlag von Gerlach & Schenk in Wien.

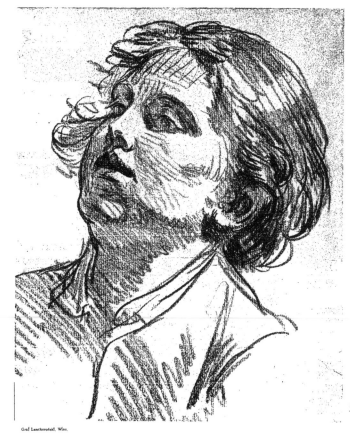

Graf Lanckoroński, Wien.

Study of a boy's head.
Tête de garçon.

Jean-Baptiste Greuze (1725—1805).
Kopf eines Knaben.

Verlag von Gerlach & Schenk in Wien.

Dutch School.

Holländische Schule.

École Hollandaise.

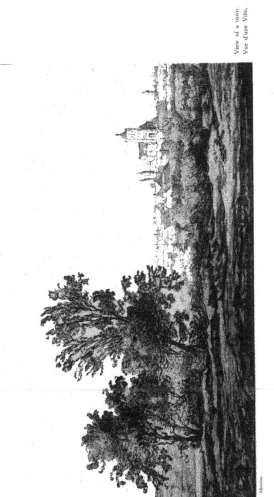

Albertino.

Aelbert Cuyp (1620—1691).
Stadtansicht.

View of a town.
Vue d'une Ville.

Verlag von Gerlach & Schenk in Wien.

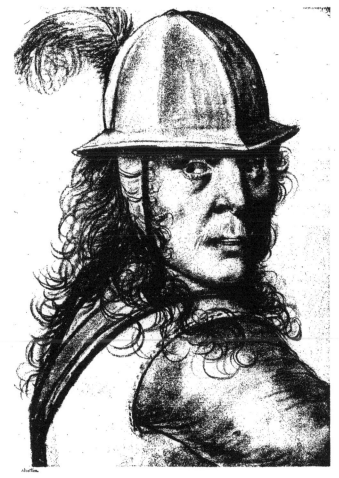

Study of a soldier.
Tête de guerrier.

Albertina.

Nicolas Lagneau (Lanneau, c. 1590—1610).
Kopf eines Kriegers.

Verlag von Gerlach & Schenk in Wien.

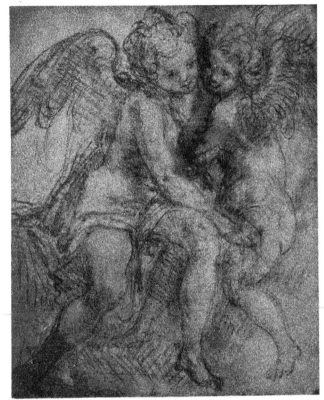

Albertina

Two angels.
Deux anges.

Coreggio-Schule.
Zwei Engelknaben.

Verlag von Gerlach & Schenk in Wien.

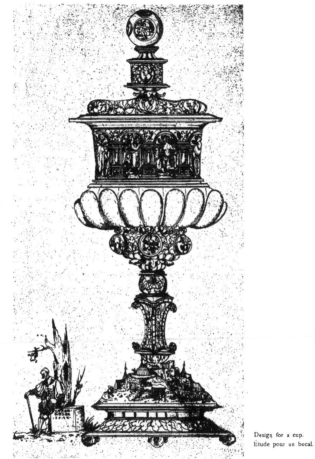

Albertina.

Design for a cup.
Étude pour un bocal.

Concz Welcz (um 1532).
Pocal.

Verlag von Gerlach & Schenk in Wien

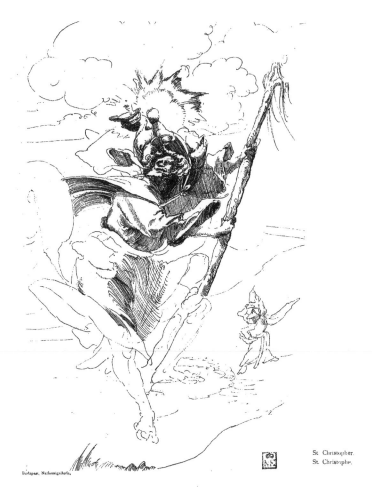

Budapest, Nationalgalerie.

Verlag von Gerlach & Schenk in Wien

St. Christopher.
St. Christophe.

Albrecht Altdorfer (1480?—1538).

St. Christoph.
(Unvollendet.)

630

Allegorien und Embleme.

378 allegorische Begriffsdarstellungen und circa 630 Entwürfe moderner Zunftwappen, sowie Nachbildungen alter Zunftzeichen auf 355 Tafeln. Herausgegeben von Martin Gerlach. Erläuternder Text von Dr. Albert Ilg.
Preis in 2 Bände gebunden fl. 156.— — M. 260.—.
In 2 Kaliko-Mappen fl. 147.— — M. 245.—.

Der Glaube.

Heliogravure nach dem Oelgemälde von E. K. Liška. Einzelausgabe aus Gerlach's Prachtwerk: »Allegorien und Embleme«.
Bildfläche 23/49. Format 64/90 cm, fl. 7.50 — M. 12.60.
Ein effectvoller und sinniger Zimmerschmuck.

Karten und Vignetten.

Ueber 60 künstlerische Entwürfe von Glückwunsch- und Einladungskarten, Programmen etc. für alle Gelegenheiten des gesellschaftlichen und Familienlebens. Nach Federzeichnungen von Prof. Franz Stuck.
In Mappe fl. 12.— — M. 20.—.

Alte und neue Fächer

aus der Wettbewerbung und Ausstellung in Karlsruhe 1891. Herausgegeben vom Badischen Kunstgewerbe-Verein in Karlsruhe, 69 Tafeln in Heliogravure und Lichtdruck. Vorwort von Director Hermann Götz. Mit reich illustr. Text von Prof. Dr. Marc Rosenberg. Folio-Format.
Eleg. geb. fl. 48.— — M. 80.—. In eleganter Mappe fl. 45.— — M. 75.—.

Haus- und Familienchronik.

Ein künstlerisch ausgestattetes, sinnreich zusammengestelltes Familienbuch in Albumform, zum Aufzeichnen der wichtigsten Familienereignisse, mit Texteinschaltungen von Max Zimmermann. In altdeutschem Lederband geb. fl. 12.— — M. 20.—.
Mit Metallbeschlag fl. 15.— — M. 25.—.

Boucher.

53 Blatt Lichtdrucke nach Kupferstichen u. Originalen aus der »Albertina«. Gross-Quart. — In Mappe fl. 15.— — M. 25.—.

Watteau-Lancret-Pater.

71 Blatt Lichtdrucke nach Kupferstichen u. Originalen aus der »Albertina«. Gross-Quart. — In Mappe fl. 21.— — M. 35.—.

Die Perle.

Eine unübertroffene, reichhaltige Sammlung mustergiltiger Vorlagen in geschmackvollen, streng stylgerechten und Phantasie-Formen für die Juwelen-, Gold- und Silberwaarenbranche. Herausgegeben von Martin Gerlach. Ca. 2000 Orig.-Compositionen in allen Geschmacksrichtungen.
In 2 Bände geb. fl. 90.— — M. 150.—. In 2 Mappen fl. 84.— — M. 140.—.

Das Gewerbe-Monogramm.

Zweite, um 1448 Compositionen bereicherte Auflage. — Ein Musterbuch für Monogramm-Compositionen mit completem Kronenatlas, Initialen und gewerblichen Attributen. Herausgegeben von Martin Gerlach.
Eleg. geb. fl. 59.— — M. 65.—. In Mappe fl. 33.60 — M. 56.—.

Der Kronen-Atlas.

Originalgetreue Abbildungen sämmtlicher Kronen der Erde nach den besten Quellen. 151 meisterhafte Holzschnitte.
fl. 6.— — M. 10.—.

Die Pflanze in Kunst und Gewerbe.

Darstellung der schönsten und formenreichsten Pflanzen in Natur und Styl zur praktischen Verwerthung für das gesammte Gebiet der Kunst und des Kunstgewerbes, in reichem Gold-, Silber- und Farbendruck. Nach Original-Compositionen von den hervorragendsten Künstlern. Stylistik von Prof. Ant. Seder. Herausgegeben von Martin Gerlach. 200 Tafeln, complet in zwei Mappen. — Preis fl. 270.— — M. 450.—.

Festons und decorative Gruppen

aus Pflanzen und Thieren. Photographische Natur-Aufnahmen zusammengestellt und herausgegeben von Martin Gerlach. Dritte, verbesserte Auflage. 140 Blatt nach einem neuen Lichtdruckverfahren hergestellt. Format 32/46 cm. Preis fl. 108.— — M. 180.—.
Erscheint ab October 1897 in 4 Serien mit je 35 Blatt à fl. 27.— — M. 45.—.

Baumstudien.

Photographische Natur-Aufnahmen von Martin Gerlach. 50 Blatt Lichtdrucke im Formate von 29/36¼ cm.
In Mappe fl. 15.— — M. 25.—.

Ornamente alter Schmiedeeisen.

Herausgegeben von Martin Gerlach. 50 Blatt Lichtdrucke im Formate von 29/36¼ cm.
In Mappe fl. 15.— — M. 25.—.

Nürnbergs Erker, Giebel und Höfe.

Herausgegeben von Martin Gerlach. Zweite, verbesserte und vermehrte Auflage. 55 Blatt Lichtdrucke im Formate von 29/36¼ cm.
In Mappe fl. 27.— — M. 45.—.

Die Bronze-Epitaphien

der Friedhöfe »St. Johannis« und »St. Rochus« zu Nürnberg. Herausgegeben von Martin Gerlach. Mit erläuterndem Text von Hans Boesch, Director am Germanischen Museum in Nürnberg. Format 32/40 cm. 82 Kunsttafeln in Buch-, Licht- und Tondruck mit reich illustrirtem Text.
Complet gebunden fl. 60.—. — M. 100.—.
In 17 Lieferungen à fl. 3.30 — M. 5.50.
Einbanddecken fl. 3.— — M. 5.—.

Todtenschilder und Grabsteine.

Herausgegeben von Martin Gerlach. 50 Blatt Lichtdrucke im Formate von 29/36¼ cm.
70 Blatt fl. 27.— — M. 45.—.

Das Thier in der decorativen Kunst

von Prof. Anton Seder.
Serie I. »Wasserthiere«. 14 Illustrationstafeln in reichem Gold- und Farbendruck im Formate von 45/57¼ cm, mit Titel und Vorwort.
In Mappe fl. 27.— — M. 45.—.
Das ganze Werk soll 4 Serien umfassen, und zwar die Wasserthiere, Vögel, Säugethiere und Insectenwelt.

Allegorien.

Das Werk soll mit 120 Illustrations- und einer Anzahl Textblättern in 40 Lieferungen à fl. 6.— — M. 10.— vollständig werden und erhöht sich nach Ausgabe des Schlussheftes der Gesammtpreis auf fl. 150.— — M. 250.—.

Mintalapok.

Musterblätter für Gewerbetreibende und Gewerbeschulen; herausgegeben vom kön. ung. Handelsministerium unter dem Redactions-Präsidium von Josef Szterényi, kön. Rath und Landes-Oberdirector für gewerblichen Unterricht. Erscheint jährlich in 12 Heften mit je 8—10 Voll-bildern und Detailpausen im Formate von 36½—48½ cm, in Buch-, Licht- und Farbendruck.
Preis per Lieferung fl. 3.60 — M. 6.—.
Im III. Jahrgange ist die keramische Industrie nicht mehr vertreten. Derselbe umfasst, wie auch die folgenden, 4 Hefte Holzindustrie, 4 Hefte Metallindustrie und 4 Hefte Textilindustrie.
Jahrgang I und II enthalten:
Holzindustrie. 58 Tafeln und 37 Bogen Detailpausen (8 Hefte).
fl. 15.— — M. 25.—.
Keramische Industrie. 41 Tafeln und 5 Bogen Detailpausen (4 Hefte).
fl. 15.— — M. 25.—.
Metallindustrie. 70 Tafeln (4 Hefte).
fl. 15.— — M. 25.—.
Textilindustrie. 33 Tafeln und 7 Bogen Detailpausen (4 Hefte).
fl. 15.— — M. 25.—.

Bicyclanthropos curvatus.

Der gekrümmte Radfahrenmensch. Rückbildung der Species »Homo sapiens« im XX. Jahrhundert, (nach Haeckel). — Humoristische Composition von A. Seligmann.
Ausgabe A. Gross-Quart in Farbendruck, Format 33/42 cm, fl. 1.— — M. 2.—.
Ausgabe B. Klein-Quart in Lichtdruck, schwarz ohne weissen Rand, Format 12¹/₂/17 cm, fl. —.20 — M. —.40.

In Vorbereitung:

Die historischen Denkmäler Ungarns

auf der Millenniums-Ausstellung 1896. Mit Unterstützung des kgl. ung. Handelsministeriums herausgegeben von Dr. Béla Czobor, Mitglied der ungarischen Akademie der Wissenschaften.
Das Werk wird voraussichtlich 50 Bogen à 16 Seiten und eine Anzahl Kunsttafeln umfassen und in 25 Lieferungen zum Preise von fl. 2.10 — M. 3.50 erscheinen.
Die Reproduction des vielen Bilderschmuckes wird eine ganz vorzügliche und die gesammte Ausstattung des Werkes eine durchaus noble sein.

Radlerei!

Herausgegeben vom Wiener Radfahr-Club »Künstlerhaus«.
Ca. 50 Tafeln im Formate von 23/30¹/₂ cm, in originellem Einband.
Ein illustrativ und text reich ausgestattetes originelles Album, welches sich als Festgeschenk in der kunstliebenden und sportlichen Welt bald beliebt machen wird.

Der Kunstschatz.

Alte und neue Motive für das Kunstgewerbe, die Malerei und Sculptur.
Gesammelt und herausgegeben von Martin Gerlach.
Format 36/61¼ cm. In Lichtdruck. Erscheint in Monatsheften mit 6 Kunsttafeln.

Monumental-Schrift.

vergangener Jahrhunderte von Stein-, Bronze- und Holzplatten, nach Aufnahmen und mit textlichen Erläuterungen von Wilhelm Weimar, Directorial-Assistent am Museum in Hamburg.
Ca. 50 Tafeln in Gross-Quart. In Mappe.

ALTER MEISTER
AVS DER
ALBERTINA VND ANDEREN SAMMLVNGEN·

KOLOMAN MOSER·

HERAVSGEGEBEN VON
IOS· SCHÖNBRVNNER
GALERIE - INSPECTOR
& Dr IOS· MEDER·
WIEN·
GERLACH & SCHENK
VERLAG FÜR KVNST VND

PROSPECT.

Die Kunstwissenschaft bedient sich heute der allein richtigen Methode: der Heranziehung und zusammenfassenden Vergleichung aller historischen Hilfsmittel zur Erforschung alter Kunstwerke.

Vor Allem sind es die Handzeichnungen alter Meister — seien es vorbereitende Skizzen r fertige Studien — welche für eine exacte Kritik vom Belange sind und bei der Bestimmung :elner Künstler, sowie ganzer Schulen oft das einzige Argument bilden.

Sie sind es auch, welche uns in die Pläne und Gedanken der grossen Meister einweihen und die verschiedenen Phasen eines Kunstwerkes von der ersten Idee bis zur höchsten Vollendung Augen führen.

Die unterzeichnete Firma hat sich mit dem Aufwande grosser Mühen und Kosten die würdige gabe gestellt, die reichen Schätze der

Erzherzoglichen
Kunstsammlung „Albertina"
in Wien

im Anschlusse daran die hervorragendsten Blätter

anderer Sammlungen des In- und Auslandes

'eit' dieselben sich dem Unternehmen wohlwollend gegenüberstellen, zum ersten Male zu einem)ss'en Corpus zu vereinigen und in einer auf der Höhe der Technik stehenden Licht- und Buch-io\k-Ausgabe in monatlichen Heften zu publiciren.

Es soll damit dem Kunstforscher, dem Künstler und dem Kunstfreunde die günstige Gelegenheit 'oten werden, sich nach und nach in den möglichst vollständigen Besitz ausgezeichneter csimiles nach Handzeichnungen aller Meister und aller Schulen zu setzen.

Die Monatshefte, welche seit August 1895 erscheinen,

enthalten je 10—15 Facsimiles auf 10 Tafeln

im Formate 29:36½ cm

in einfachem und farbigem Licht- und Buchdruck.

Preis pro Lieferung K. 3.60 = 3 Mark.

Einzelne Hefte werden nicht abgegeben.

Je 12 Lieferungen bilden einen Band und kosten in eleganter Mappe K. 50.40 = 42 Mark.

Leere Mappen sind zum Preise von K. 7.20 = 6 Mark erhältlich.

WIEN, VI/1, Mariahilfestrasse 51.
BUDAPEST, VI, Académia-utcza 3.

GERLACH & SCHENK
VERLAG FÜR KUNST UND GEWERBE.

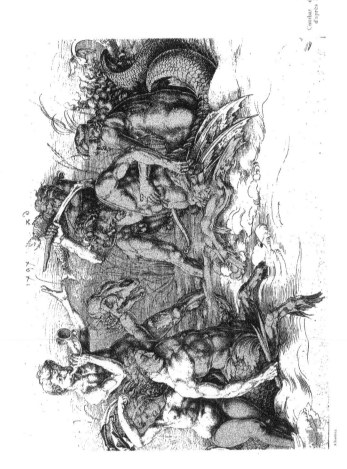

Albrecht Dürer (1471–1528).

Tritonenkampf
(Nach Mantegna.)

Combat de Tritons
d'après Mantegna.

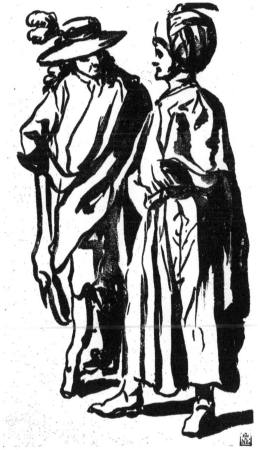

Two figures.
Oriental et Italien.

Adam Elsheimer (1578—1620).
Orientale und Italiener.

Verlag von Gerlach & Schenk in Wien

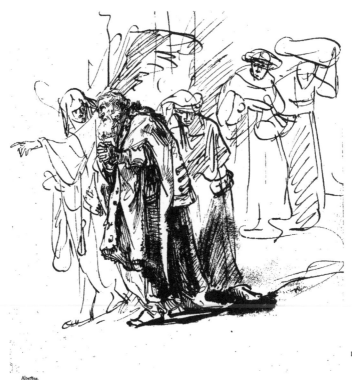

Loth et sa famille
quittant Sodome.

Albertina.

Rembrandt Harmensz van Rhijn (1606—1669).
Loth verlässt Sodoma.

Verlag von Gerlach & Schenk in Wien.

German School. Oberdeutsche Schule. École Allemande.

Le Christ mort

Phot. von und zu Liechtenstein, Feldsberg.

Nach Hans Holbein d. J.

Leichnam Christi.
(Silberstift.)

Verlag von Gerlach & Schenk in Wien.

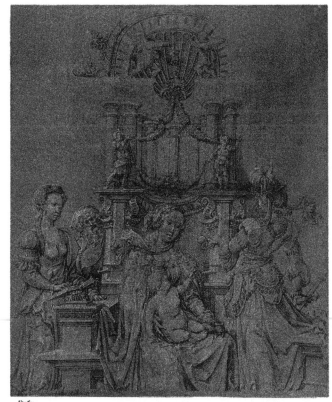

Albertina.

Madone et deux
Saintes.

Unbekannter Meister um 1520.

Madonna mit Heiligen.

Verlag von Gerlach & Schenk in Wien.

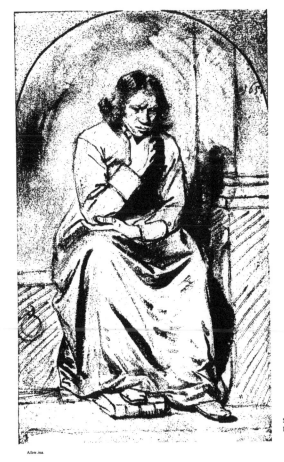

Alber:ina.

Study for a prisoner.
Etude pour un captif

Gerbrand van den Eeckhout (1621—1674).

Studie zu einem Gefangenen.

Verlag von Gerlach & Schenk in Wien

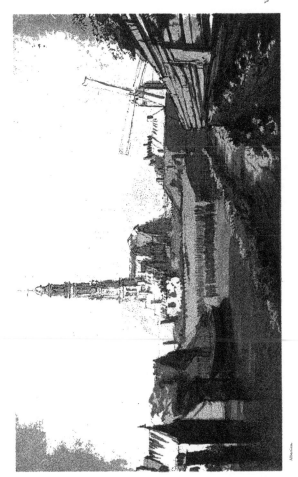

Albertina.

Verlag von Gerlach & Schenk in Wien.

Johannes Vermeer van Delft (1632—1675).

Die Westerkerk in Amsterdam.

Vue de Westerkerk
à Amsterdam.

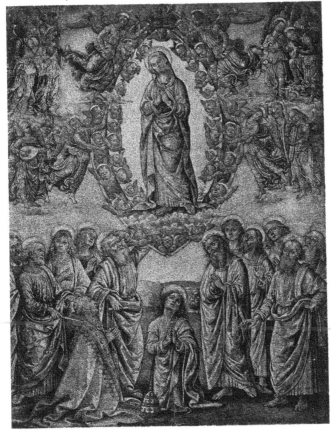

La Ste. Vierge en
Gloire et les Apôtres.

Nach Bernardino Pinturicchio
Madonna in Glorie.

Verlag von Gerlach & Schenk in Wien

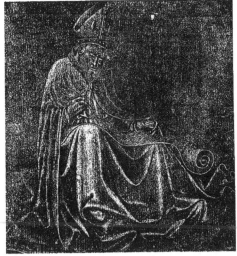

St. Augustin.

Albertina.

Meister des XV. Jahrhunderts.
Heiliger Augustinus.

Verlag von Gerlach & Schenk in Wien.

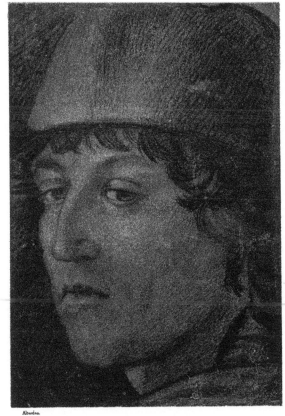

Alberdna.

Portrait de jeune homme.

Unbekannter Meister um 1500.
Bildnis eines jungen Mannes.

Verlag von Gerlach & Schenk in Wien.

Jährlich 12 Hefte à K. 3.60 = 3 Mark.

HANDZEICHNVNGEN
ALTER MEISTER

AVS DER
ALBERTINA VND ANDEREN SAMMLVNGEN·

KOLOMAN MOSER

HERAVSGEGEBEN VON
JOS·SCHÖNBRVNNER
GALERIE-INSPECTOR·
&Dᴿ·JOS·MEDER·

WIEN·
GERLACH & SCHENK·
VERLAG ꜰᵘᴿ KVNST VND
KVNSTGEVERBE·

BAND LIEFERUNG

PROSPECT.

Die Kunstwissenschaft bedient sich heute der allein richtigen Methode: der Heranziehung und der zusammenfassenden Vergleichung aller historischen Hilfsmittel zur Erforschung alter Kunstwerke.

Vor Allem sind es die Handzeichnungen alter Meister — seien es vorbereitende Skizzen oder fertige Studien — welche für eine exacte Kritik vom Belange sind und bei der Bestimmung einzelner Künstler, sowie ganzer Schulen oft das einzige Argument bilden.

Sie sind es auch, welche uns in die Pläne und Gedanken der grossen Meister einweihen und uns die verschiedenen Phasen eines Kunstwerkes von der ersten Idee bis zur höchsten Vollendung vor Augen führen.

Die unterzeichnete Firma hat sich mit dem Aufwande grosser Mühen und Kosten die würdige Aufgabe gestellt, die reichen Schätze der

Erzherzoglichen
Kunstsammlung „Albertina"
in Wien

und im Anschlusse daran die hervorragendsten Blätter

anderer Sammlungen des In- und Auslandes

soweit dieselben sich dem Unternehmen wohlwollend gegenüberstellen, zum ersten Male zu einem grossen Corpus zu vereinigen und in einer auf der Höhe der Technik stehenden Licht- und Buchdruck-Ausgabe in monatlichen Heften zu publiciren.

Es soll damit dem Kunstforscher, dem Künstler und dem Kunstfreunde die günstige Gelegenheit geboten werden, sich nach und nach in den möglichst vollständigen Besitz ausgezeichneter Facsimiles nach Handzeichnungen aller Meister und aller Schulen zu setzen.

Die Monatshefte, welche seit August 1895 erscheinen,

enthalten je 10—15 Facsimiles auf 10 Tafeln

im Formate 29:36½ cm

in einfachem und farbigem Licht- und Buchdruck.

Preis pro Lieferung K. 3.60 = 3 Mark.

Einzelne Hefte werden nicht abgegeben.

Je 12 Lieferungen bilden einen Band und kosten in eleganter Mappe K. 50.40 = 42 Mark.

Leere Mappen sind zum Preise von K. 7.20 = 6 Mark erhältlich.

WIEN, VI/1, Mariahilferstrasse 51.
BUDAPEST, V., Académia-utcza 3.

GERLACH & SCHENK
VERLAG FÜR KUNST UND GEWERBE.

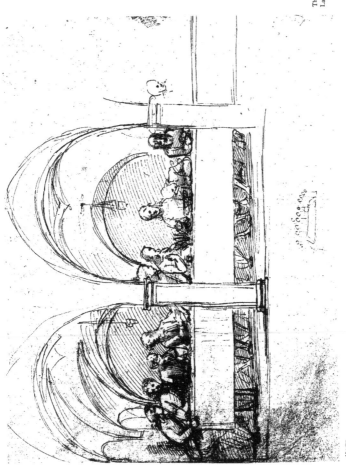

Allnatim.

Giovanni Francesco Penni (1488— ca. 1528).
Das heilige Abendmahl.

The last Supper.
La Cène.

Verlag von Gerlach & Schenk in Wien

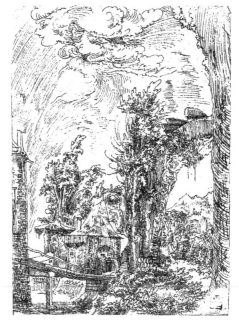

Landscape.
Paysage.

Budapest, Nationalgalerie.

Wolfgang Huber (ca 1480—1550?).

Landschaft mit Ruinen.

Verlag von Gerlach & Schenk in Wien.

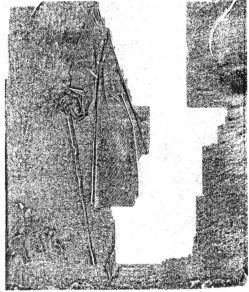

Johann Fürst von und zu Liechtenstein.

Study of a draped Figure.
Étude de Figure.

Jehan Fouqûet (1415—1480).
Figurenstudie.

Verlag von Gerlach & Schenk in Wien.

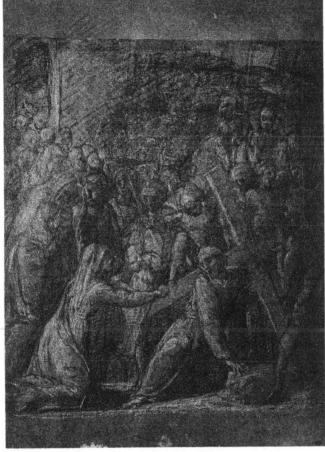

Albertina.

Le Christ succombant
sous la Croix et Ste.
Véronique.

Vincenzo da San Gimignano (1492—1529).
Der Kreuzfall Christi und die heilige Veronica.

Verlag von Gerlach & Schenk in Wien

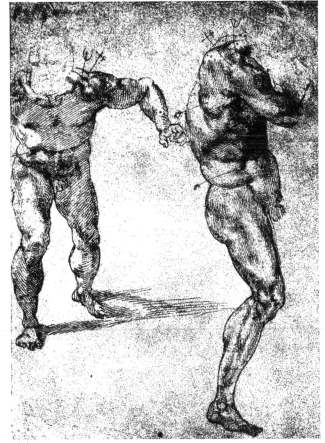

Albertina.

Studies of Figures.
Deux Figures nues.

Michelangelo Buonarotti (1475 – 1563).

Figurenstudien.

(Zu dem Carton: Der Kampf bei Cascina)

Verlag von Gerlach & Schenk in Wien.

St. Florien.
Vue de ville.

Budapest, Nationalgallerie.

Wolfgang Huber (ca. 1480—1550?).
St. Florian. Stadtansicht.

Verlag von Gerlach & Schenk in Wien.

Domenico Campagnola (1484—1556).

Römische Ruinen.

Verlag von Gerlach & Schenk in Wien.

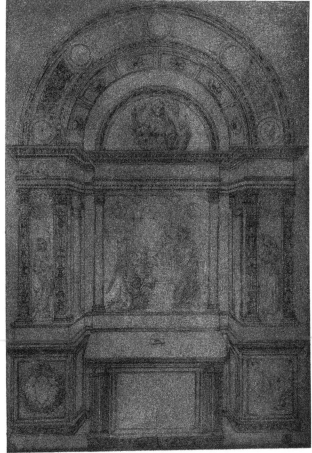

Florenz, Uffizien.

Lorenzo di Credi (1449—1537).
Maria Verkündigung.
(Altarentwurf.)

Verlag von Gerlach & Schenk in Wien.

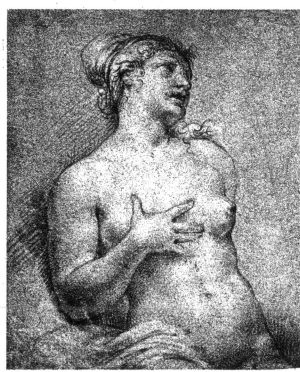

Study from. life.
Académie de femme.

Jacob van Schuppen .(1670—1751).
Weibliche Figurenstudie.

Verlag von Gerlach & Schenk in Wien.

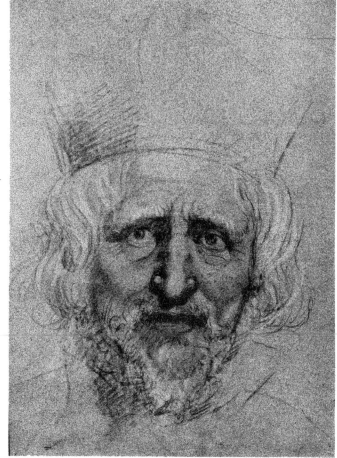

Tête d'un prêtre.

Albertina.

Peter Paul Rubens (1577—1640).
Porträt eines Predigers.

Verlag von Gerlach & Schenk in Wien.

650

Druck von Friedrich Jasper in Wien.

Jährlich 12 Hefte à K. 3.60 = 3 Mark.

HANDZEICHNVNGEN ALTER MEISTER

AVS DER
ALBERTINA VND ANDEREN SAMMLVNGEN·

KOLOMAN MOSER

HERAVSGEGEBEN VON
IOS· SCHÖNBRVNNER
GALERIE-INSPECTOR
&Dᴿ IOS· MEDER·

WIEN·
GERLACH & SCHENK
VERLAG Fᴟʀ KVNST VND
KVNSTGEVERBE·

BAND VI. LIEFERUNG 6

PROSPECT.

Die Kunstwissenschaft bedient sich heute der allein richtigen Methode: der Heranziehung und der zusammenfassenden Vergleichung aller historischen Hilfsmittel zur Erforschung alter Kunstwerke.

Vor Allem sind es die Handzeichnungen alter Meister — seien es vorbereitende Skizzen oder fertige Studien — welche für eine exacte Kritik vom Belange sind und bei der Bestimmung einzelner Künstler, sowie ganzer Schulen oft das einzige Argument bilden.

Sie sind es auch, welche uns in die Pläne und Gedanken der grossen Meister einweihen und uns die verschiedenen Phasen eines Kunstwerkes von der ersten Idee bis zur höchsten Vollendung vor Augen führen.

Die unterzeichnete Firma hat sich mit dem Aufwande grosser Mühen und Kosten die würdige Aufgabe gestellt, die reichen Schätze der

Erzherzoglichen

Kunstsammlung „Albertina"
in Wien
und im Anschlusse daran die hervorragendsten Blätter

anderer Sammlungen des In- und Auslandes

soweit dieselben sich dem Unternehmen wohlwollend gegenüberstellen, zum ersten Male zu einem grossen Corpus zu vereinigen und in einer auf der Höhe der Technik stehenden Licht- und Buchdruck-Ausgabe in monatlichen Heften zu publiciren.

Es soll damit dem Kunstforscher, dem Künstler und dem Kunstfreunde die günstige Gelegenheit geboten werden, sich nach und nach in den möglichst vollständigen Besitz ausgezeichneter Facsimiles nach Handzeichnungen aller Meister und aller Schulen zu setzen.

Die Monatshefte, welche seit August 1895 erscheinen,

enthalten je 10—15 Facsimiles auf 10 Tafeln

im Formate 29 : 36½ cm
in einfachem und farbigem Licht- und Buchdruck.

Preis pro Lieferung K. 3.60 = 3 Mark.

Einzelne Hefte werden nicht abgegeben.

Je 12 Lieferungen bilden einen Band und kosten in eleganter Mappe K. 50.40 = 42 Mark.

Leere Mappen sind zum Preise von K. 7.20 = 6 Mark erhältlich.

WIEN, VI/1, Mariahilferstrasse 51.
BUDAPEST, V., Académia-utcza 3.

GERLACH & SCHENK
VERLAG FÜR KUNST UND GEWERBE.

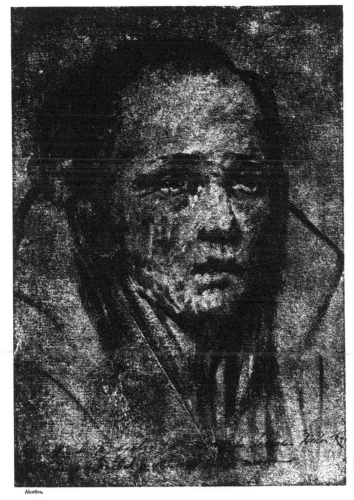

Portrait de Femme.
Study of a woman's
head.

Albertina.

Jacopo da Ponte [Bassano] (1510—1592).
Bildnis einer bejahrten Dame.

Verlag von Gerlach & Schenk in Wien.

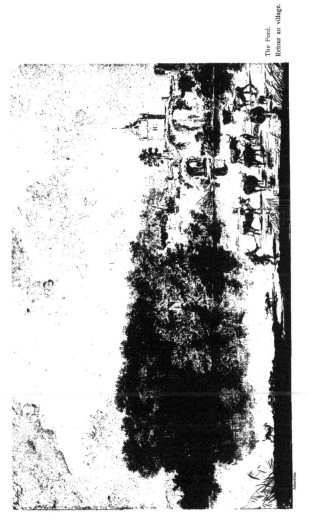

Albertina.

Claes Pietersz Berghem (1620—1683).
Die Furt.

The Ford.
Retour au village.

Verlag von Gerlach & Schenk in Wien.

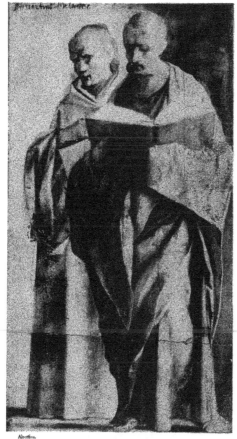

Albertina.

Two Saints.
Deux Saints.

Schule des Giov. Bellini.
Zwei Heilige.
(Rechter Flügel eines Triptychons.)

Verlag von Gerlach & Schenk in Wien.

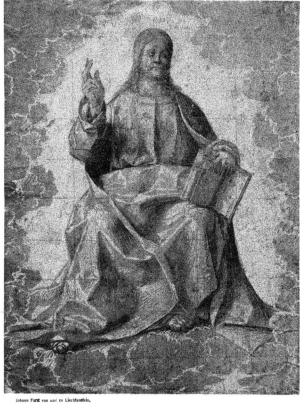

Johann Fürst von und zu Liechtenstein.

Le Christ Souverain Juge.

Boccaccio Boccaccino (1460—1518?).
Christus als Weltenrichter.
(Zu dem Freskogemälde im Dome zu Cremona.)

Verlag von Gerlach & Schenk in Wien.

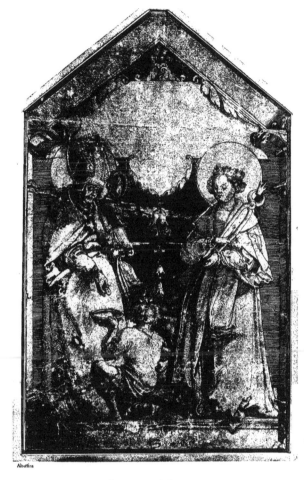

Albertina

St. Martin et Ste.
Apolline.

Der Meister von Messkirch.
St. Martinus und Sta. Apollonia.

Verlag von Gerlach & Schenk in Wien.

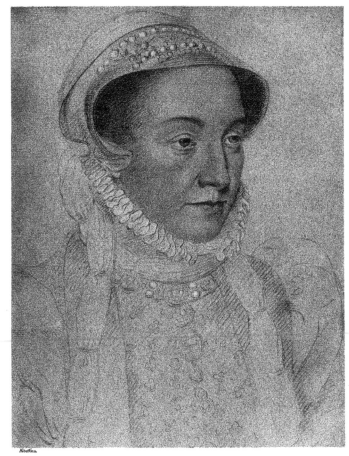

Portrait de Dame
inconnue.

François Clouet (1510—1572).
Damenporträt.

Verlag von Gerlach & Schenk in Wien.

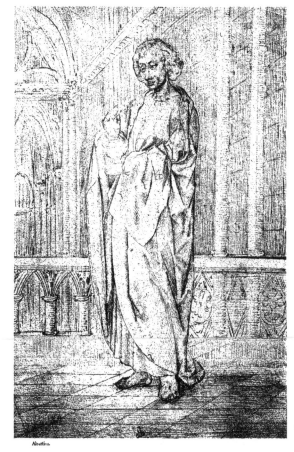

Albertina.

St. Jean l'Évangéliste.

Hugo van der Goes (1435—1482).
Johannes Evangelista.

Verlag von Gerlach & Schenk in Wien.

657

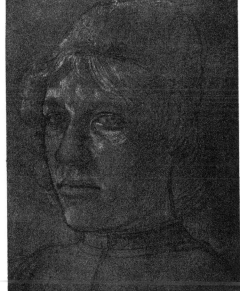

Tête d'homme.
Portrait-study.

Florenz, Uffizien.

Domenico Ghirlandaio (1449—1494).
Porträt-Studie.

Verlag von Gerlach & Schenk in Wien.

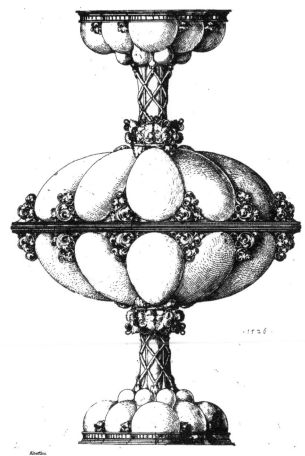

·1526·

A double drinking cup.
Gobelet double.

Albertina.

Albrecht Dürer (1471—1528).
Doppelbecher.

Verlag von Gerlach & Schenk in Wien.

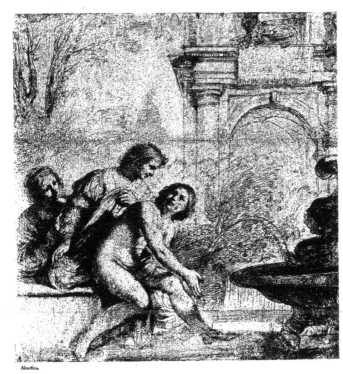

Albertina.

Bethsabée à la fon-
taine.

Giovanni Francesco 'Barbieri gen. Guercino
(1591—1666).
Bethsabee im Bade.

Verlag von Gerlach & Schenk in Wien.

Verlag von Gerlach & Schenk in Wien.

Allegorien und Embleme.

378 allegorische Begriffsdarstellungen und circa 630 Entwürfe moderner Zunftwappen, sowie Nachbildungen alter Zunftzeichen auf 355 Tafeln. Herausgegeben von Martin Gerlach. Erläuternder Text von Dr. Albert Ilg. — Preis in 2 Bände gebunden K 313.— — M. 260.— In 2 Klliko-Mappen K 294.— — M. 245.—

Der Glaube.

Heliogravure nach dem Oelgemälde von E. K. Liska. Einzelausgabe aus Gerlach's Prachtwerk: »Allegorien und Embleme«. — Bildfläche 23/49. Format 64/90 cm. K 13.— — M. 12.00.

Ein effectvoller und sinniger Zimmerschmuck.

Karten und Vignetten.

Ueber 60 künstlerische Entwürfe von Glückwunsch- und Einladungs-karten, Programmen, etc. für alle Gelegenheiten des gesellschaftlichen und Familienlebens. Nach Federzeichnungen von Prof. Franz Stuck. — In Mappe K 24.— — M. 20.—

Alte und neue Fächer

aus der Wettbewerbung und Ausstellung in Karlsruhe 1891. Heraus-gegeben vom Badischen Kunstgewerbe-Verein in Karlsruhe. 69 Tafeln in Heliogravure und Lichtdruck. Vorwort von Director Hermann Götz. Mit reich illustr. Text von Prof. Dr. Marc Rosenberg. Folio-Format. — Eleg. geb. K 96.— — M. 80.— In eleg. Mappe K 90.— — M. 75.—

Haus- und Familienchronik.

Ein künstlerisch ausgestattetes, sinnreich zusammengestelltes Familien-buch in Albumform, zum Aufzeichnen der wichtigsten Familienereig-nisse, mit Texteinschaltungen von Dr. theol. Paul v. Zimmermann. — In altdeutschem Lederband geb. K 24.— — M. 20.— Mit Metall-beschlag K 30.— — M. 25.—

Boucher.

53 Blatt Lichtdrucke nach Kupferstichen und Originalen aus der »Al-bertina«. Gross-Quart. — In Mappe K 30.— — M. 25.—

Watteau-Lancret-Pater.

71 Blatt Lichtdrucke nach Kupferstichen und Originalen aus der »Al-bertina«. Gross-Quart. — In Mappe K 42.— — M. 35.—

Die Perle.

Eine unübertroffene, reichhaltige Sammlung mustergiltiger Vorlagen in geschmackvollen, streng stylgerechten und Phantasie-Formen für die Juweliere, Gold- und Silberwaarenbranche. Herausgegeben von Martin Gerlach. Ca. 2000 Orig.-Compositionen in allen Geschmacksrichtungen. — In 2 Bände geb. K 180.— — M. 150.— In 2 Mappen K 168.— — M. 140.—

Das Gewerbe-Monogramm.

Zweite, um 1428 Compositionen bereicherte Auflage. Ein Musterbuch für Monogramm-Compositionen mit complettem Kronenatlas, Initialen und gewerblichen Attributen. Herausgegeben von Martin Gerlach. — Eleg. geb. K 78.— — M. 65.— In Mappe K 67.20 — M. 56.—

Der Kronen-Atlas.

Originaltreue Abbildungen sämmtlicher Kronen der Erde nach den besten Quellen. 154 meisterhafte Holzschnitte. — K 12.— — M. 10.—

Die Pflanze in Kunst und Gewerbe.

Darstellung der schönsten und formenreichsten Pflanzen in Natur und Styl zur praktischen Verwerthung für das gesammte Gebiet der Kunst und des Kunstgewerbes, in reichem Gold-, Silber- und Farbendruck. Nach Original-Compositionen von den hervorragendsten Künstlern. Stylistik von Prof. Ant. Seder. Herausgegeben von Martin Gerlach. 200 Tafeln, complet in zwei Mappen. K 540.— — M. 450.—

Festons und decorative Gruppen

aus Pflanzen und Thieren. Photographische Natur-Aufnahmen, zu-sammengestellt von Martin Gerlach. Dritte, ver-besserte Auflage. 140 Blatt, nach einem neuen Lichtdruckverfahren her-gestellt. Format 34/46 cm. In Mappe K 216.— — M. 180.—

Baumstudien.

Photographische Natur-Aufnahmen von Martin Gerlach. 50 Blatt Lichtdrucke im Formate von 29/36½ cm. — In Mappe K 30.— — M. 25.—

Ornamente alter Schmiedeeisen.

Herausgegeben von Martin Gerlach. 50 Blatt Lichtdrucke im Formate von 29/36½ cm. — In Mappe K 30.— — M. 25.—

Nürnbergs Erker, Giebel und Höfe.

Herausgegeben von Martin Gerlach. Zweite, verbesserte und ver-mehrte Auflage. 55 Blatt Lichtdrucke im Formate von 29/36½ cm. — In Mappe K 54.— — M. 45.—

Die Bronze-Epitaphien

der Friedhöfe »St. Johannis« und »St. Rochus« zu Nürnberg. Herausgegeben von Martin Gerlach. Mit erläuterndem Text von Hans Boesch, Director am Germanischen Museum in Nürnberg. Format 32/40 cm. 82 Kunsttafeln in Buch-, Licht- und Tondruck, mit reich illustrirtem Text. — 17 Lieferungen à K 6.— — M. 5.—. Complet geb. K 120.— — M. 100.—

Todtenschilder und Grabsteine.

Herausgegeben von Martin Gerlach. 70 Blatt Lichtdrucke im Formate von 29/36½ cm. — In Mappe K 54.— — M. 45.—

Das Thier in der decorativen Kunst

von Prof. Anton Seder. Serie I. Wasserthiere. 14 Illustrationstafeln in reichem Gold- und Farbendruck, im Formate von 45/57½ cm, mit Titel und Vorwort. — In Mappe K 54.— — M. 45.—

Das ganze Werk soll 4 Serien umfassen, und zwar die Wasser-thiere, Vögel, Säugethiere und Insectenwelt.

Allegorien.

Neue Folge. Herausgegeben von Martin Gerlach. 120 schwarze und farbige, nach verschiedenen Reproductionsarten hergestellte Tafeln. — In Mappe K 300.— — M. 250.—

Mintalapok.

Musterblätter für Gewerbetreibende und Gewerbeschulen, herausgegeben vom königl. ungar. Handelsministerium unter dem Redactions-Präsidium von Josef Szterényi, königl. Ministerial-Rath und Landes-Oberdirector für gewerblichen Unterricht.

I. Jahrgang: Möbel-Industrie, 4 Lieferungen. — Metall-Industrie, 4 Lieferungen. — Keramische Industrie, 4 Lieferungen. — Textil-Industrie, 2 Lieferungen.

II. Jahrgang: Möbel-Industrie, 3 Lieferungen. — Metall-Industrie, 4 Lieferungen. — Keramische Industrie, 2 Lieferungen. — Textil-Industrie, 2 Lieferungen.

III.—VII. Jahrgang: Enthaltend je 4 Lieferungen Möbel-Industrie, 4 Lieferungen Metall-Industrie und 4 Lieferungen Textil-Industrie. Jede Abtheilung wird einzeln abgegeben. Preis pro Lieferung K 1.20 — M. 1.—

Ver sacrum.

Illustrirte Kunstzeitschrift. Herausgegeben von der Vereinigung bilden-der Künstler Oesterreichs. Officielles Organ derselben. I. Jahrgang mit Sonderheft. — In Mappe K 30.— — M. 25.—

Die historischen Denkmäler Ungarns

auf der Millenniums-Ausstellung 1896. Mit Unterstützung des königl. ungar. Handelsministeriums herausgegeben von Dr. Béla Czobor. Mit-glied der Ungarischen Akademie der Wissenschaften. — Das Werk wird voraussichtlich 50 Bogen à 26 Seiten und eine Anzahl Kunsttafeln umfassen und in 25 Lieferungen zum Preise von K 30.— — M. 3.50 vollständig sein.

Ideen von Olbrich (moderner Stil).

53 Blatt in Formate von 19/22½ cm. Mit Einführungsworten von Ludwig Hevesi. — In originellem Umschlag K 12.— — M. 10.—

Der Kunstschatz.

Alte und neue Motive für das Kunstgewerbe, die Malerei und Sculptur. Gesammelt und herausgegeben von Martin Gerlach. Format 36/46¼ cm. 50 Tafeln. — In Mappe K 43.20 — M. 36.—

Monumental-Schrift

vergangener Jahrhunderte von Stein-, Bronze- und Holzplatten, nach Aufnahmen und reich illustrirten Erläuterungen von Wilhelm Weimar, Directorial-Assistent am Museum in Hamburg. 68 Folio-Tafeln. — In Mappe K 54.— — M. 45.—

Druck von Friedrich Jasper in Wien.

HANDZEICHNVNGEN
ALTER MEISTER
AVS DER
ALBERTINA VND ANDEREN SAMMLVNGEN·

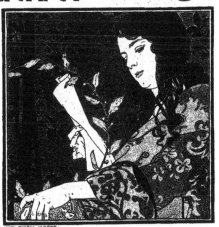

KOLOMAN MOSER·

HERAVSGEGEBEN VON
IOS· SCHÖNBRVNNER
GALERIE - INSPECTOR
& Dᴿ IOS· MEDER·
WIEN·
GERLACH & SCHENK
VERLAG ꜰᴜ̈ʀ KVNST VND
KVNSTGEWERBE·

BAND VI. LIEFERUNG 7·

PROSPECT.

Die Kunstwissenschaft bedient sich heute der allein richtigen Methode: der Heranziehung und der zusammenfassenden Vergleichung aller historischen Hilfsmittel zur Erforschung alter Kunstwerke.

Vor Allem sind es die Handzeichnungen alter Meister — seien es vorbereitende Skizzen oder fertige Studien — welche für eine exacte Kritik vom Belange sind und bei der Bestimmung einzelner Künstler, sowie ganzer Schulen oft das einzige Argument bilden.

Sie sind es auch, welche uns in die Pläne und Gedanken der grossen Meister einweihen und uns die verschiedenen Phasen eines Kunstwerkes von der ersten Idee bis zur höchsten Vollendung vor Augen führen.

Die unterzeichnete Firma hat sich mit dem Aufwande grosser Mühen und Kosten die würdige Aufgabe gestellt, die reichen Schätze der

Erzherzoglichen

Kunstsammlung „Albertina"
in Wien

und im Anschlusse daran die hervorragendsten Blätter

anderer Sammlungen des In- und Auslandes

soweit dieselben sich dem Unternehmen wohlwollend gegenüberstellen, zum ersten Male zu einem grossen Corpus zu vereinigen und in einer auf der Höhe der Technik stehenden Licht- und Buchdruck-Ausgabe in monatlichen Heften zu publiciren.

Es soll damit dem Kunstforscher, dem Künstler und dem Kunstfreunde die günstige Gelegenheit geboten werden, sich nach und nach in den möglichst vollständigen Besitz ausgezeichneter Facsimiles nach Handzeichnungen aller Meister und aller Schulen zu setzen.

Die Monatshefte, welche seit August 1895 erscheinen,

enthalten je 10—15 Facsimiles auf 10 Tafeln

im Formate 29 : 36 $\frac{1}{2}$ cm

in einfachem und farbigem Licht- und Buchdruck.

Preis pro Lieferung K. 3.60 = 3 Mark.

Einzelne Hefte werden nicht abgegeben.

Je 12 Lieferungen bilden einen Band und kosten in eleganter Mappe K. 50.40 = 42 Mark.

Leere Mappen sind zum Preise von K. 7.20 = 6 Mark erhältlich.

WIEN, VII. Marjahilferstrasse 51.
BUDAPEST, V., Académia-utcza 3.

GERLACH & SCHENK
VERLAG FÜR KUNST UND GEWERBE.

Unbekannter Meister.
Reliefs nach der Antike.

Albertina.

Verlag von Gerlach & Schenk in Wien.

Albertina.

A Monk with Book.
Moine tenant un livre.

Unbekannter Meister.
Mönch mit Buch.

Verlag von Gerlach & Schenk in Wien.

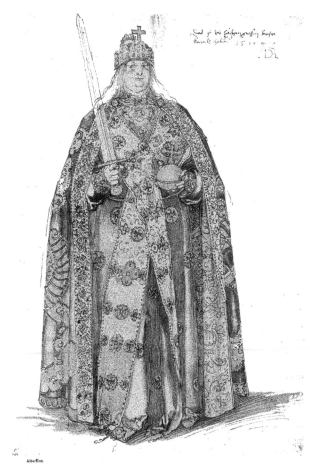

Albertina.

The Costume of Charle-
magne.

L'Habitus de Charle-
magne.

Albrecht Dürer (1471—1528).

„Das ist des heilgen grossen Kaiser Karels hablius.“

Verlag von Gerlach & Schenk in Wien.

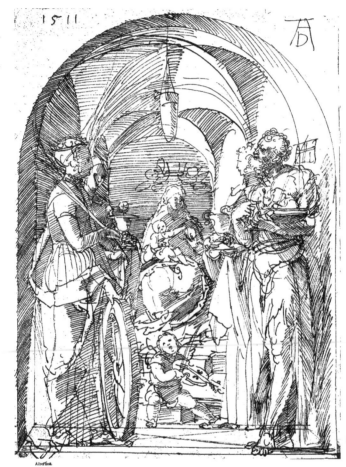

Albertina.

Madone et quatre
Saints.

Albrecht Dürer (1471—1528).

Madonna mit 4 Heiligen.

Verlag von Gerlach & Schenk in Wien.

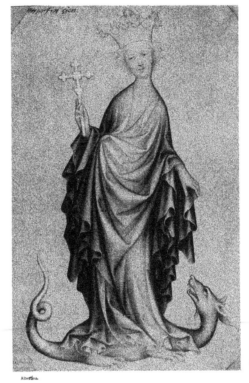

Albertina.

Ste. Marguerite.

Kölnischer Meister des XIV. Jahrhunderts.
H. Margaretha mit dem Drachen.

Verlag von Gerlach & Schenk in Wien.

Flemish School.

Vlämische Schule.

École Flamande.

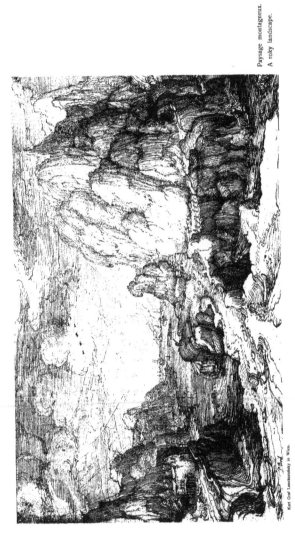

Karl Graf Lanckoronsky in Wien.

Paulus Bril (1554—1626).
Felsige Landschaft.

Paysage montagneux.
A roky landscape.

Verlag von Gerlach & Schenk in Wien.

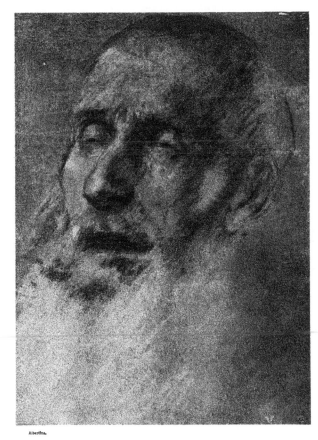

Albertina.

Guido Reni (1575—1642).
Kopfstudie zu einem Heiligen.

Verlag von Gerlach & Schenk in Wien.

Florenz. Uffizien.

Buste de femme
voilée.

Unbekannter Meister.
Weiblicher Kopf mit Schleier.

Verlag von Gerlach & Schenk in Wien.

German School. Oberdeutsche Schule. École Allemande.

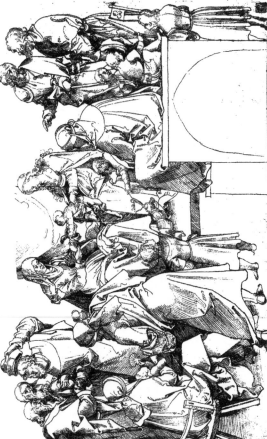

Budapest. Nationalgallerie.

The holy Kindred. Die heilige Sippe. La Ste. Consanguinité.

Wolf Traut (um 1520).

Verlag von Gerlach & Schenk in Wien.

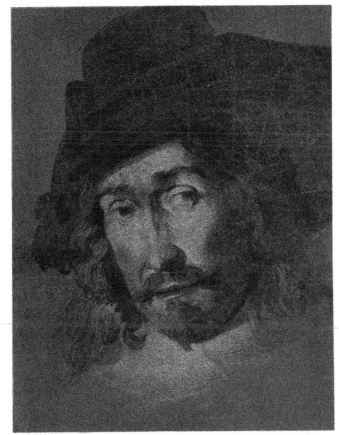

Albertina.

Verlag von Gerlach & Schenk in Wien.

Portrait d'un homme
inconnu.

Unbekannter Meister.
Männliches Porträt.

Verlag von Gerlach & Schenk in Wien.

Allegorien und Embleme.

378 allegorische Begriffsdarstellungen und circa 630 Entwürfe moderner Zunftwappen, sowie Nachbildungen alter Zunftzeichen auf 355 Tafeln. Herausgegeben von Martin Gerlach. Erläuternder Text von Dr. Albert Ilg. — Preis in 2 Bände gebunden K 312.— — M. 260.—. In 2 Kaliko-Mappen K 294.— — M. 245.—.

Der Glaube.

Heliogravuré nach dem Oelgemälde von E. K. Liska. Einzelausgabe aus Gerlach's Prachtwerk: »Allegorien und Embleme«. — Bildfläche 23,49, Format 64/90 cm, K 15.—. — M. 12.60.
Ein effectvoller und sinniger Zimmerschmuck.

Karten und Vignetten.

Ueber 60 künstlerische Entwürfe zu Glückwunsch- und Einladungskarten, Programmen etc. für alle Gelegenheiten des gesellschaftlichen und Familienlebens. Nach Federzeichnungen von Prof. Franz Stuck. — In Mappe K 24.— — M. 20.—.

Alte und neue Fächer

aus der Wettbewerbung und Ausstellung in Karlsruhe 1891. Herausgegeben vom Badischen Kunstgewerbe-Verein in Karlsruhe. 69 Tafeln in Heliogravure und Lichtdruck. Vorwort von Director Hermann Götz. Mit reich illustr. Text von Prof. Dr. Marc Rosenberg. Folio-Format. — Eleg. geb. K 96.— — M. 80.—. In eleg. Mappe K 90.— — M. 75.—.

Haus- und Familienchronik.

Ein künstlerisch ausgestattetes, sinnreich zusammengestelltes Familienbuch in Albumform, zum Aufzeichnen der wichtigsten Familienereignisse, mit Texteinschaltungen von Dr. theol. Paul v. Zimmermann. — In altdeutschem Lederband geb. K 24.— — M. 20.—. Mit Metallbeschlag K 30.— — M. 25.—.

Boucher.

53 Blatt Lichtdrucke nach Kupferstichen und Originalen aus der »Albertina«. Gross-Quart. — In Mappe K 30.— — M. 25.—.

Watteau-Lancret-Pater.

71 Blatt Lichtdrucke nach Kupferstichen und Originalen aus der »Albertina«. Gross-Quart. — In Mappe K 42.— — M. 35.—.

Die Perle.

Eine unübertroffene, reichhaltige Sammlung mustergiltiger Vorlagen in geschmackvollen, streng stylgerechten und Phantasie-Formen für die Juwelen-, Gold- und Silberwaarenbranche. Herausgegeben von Martin Gerlach. Ca. 2000 Orig.-Compositionen in allen Geschmacksrichtungen. — In 2 Bände geb. K 180.— — M. 150.—. In 2 Mappen K 168.— — M. 140.—.

Das Gewerbe-Monogramm.

Zweite, um 1448 Compositionen bereicherte Auflage. Ein Musterbuch für Monogramm-Compositionen mit complettem Kronenatlas, Initialen und gewerblichen Attributen. Herausgegeben von Martin Gerlach. — Eleg. geb. K 78.— — M. 65.—. In Mappe K 67.20 — M. 56.—.

Der Kronen-Atlas.

Originaltreue Abbildungen sämmtlicher Kronen der Erde nach den besten Quellen. 151 meisterhafte Holzschnitte. — K 12.—. — M. 10.—.

Die Pflanze in Kunst und Gewerbe.

Darstellung der schönsten und formenreichsten Pflanzen in Natur und Styl zur praktischen Verwerthung für das gesammte Gebiet der Kunst und des Kunstgewerbes, in reichem Gold-, Licht- und Farbendruck. Nach Original-Compositionen von den hervorragendsten Künstlern. Stylistik von Prof. Ant. Seder. Herausgegeben von Martin Gerlach. 200 Tafeln, complet in zwei Mappen. K 540.— — M. 450.—.

Festons und decorative Gruppen

aus Pflanzen und Thieren. Photographische Natur-Aufnahmen, zusammengestellt von Martin Gerlach. Dritte, verbesserte Auflage. 140 Blatt, nach einem neuen Lichtdruckverfahren hergestellt. Format 32/46 cm. In Mappe K 216.— — M. 180.—.

Baumstudien.

Photographische Natur-Aufnahmen von Martin Gerlach. 50 Blatt Lichtdrucke im Formate von 29,36/4 cm. — In Mappe K 30.— — M. 25.—.

Ornamente alter Schmiedeeisen.

Herausgegeben von Martin Gerlach. 50 Blatt Lichtdrucke im Formate von 29/36/4 cm. — In Mappe K 30.— — M. 25.—.

Nürnbergs Erker, Giebel und Höfe.

Herausgegeben von Martin Gerlach. Zweite, verbesserte und vermehrte Auflage. 55 Blatt Lichtdrucke im Formate von 29/36/4 cm. — In Mappe K 54.— — M. 45.—.

Die Bronze-Epitaphien

der Friedhöfe »St. Johannis« und »St. Rochus« zu Nürnberg. Herausgegeben von Martin Gerlach. Mit erläuterndem Text von Hans Boesch, Director am Germanischen Museum in Nürnberg. Format 32/40 cm. 82 Kunsttafeln in Buch-, Licht- und Tondruck, mit reich illustrirtem Text. — 17 Lieferungen à K 6.— — M. 5.—. Complet geb. K 120.— — M. 100.—.

Todtenschilder und Grabsteine.

Herausgegeben von Martin Gerlach. 70 Blatt Lichtdrucke im Formate von 29/36/4 cm. — In Mappe K 54.— — M. 45.—.

Das Thier in der decorativen Kunst

von Prof. Anton Seder. Serie I. Wasserthiere. 14 Illustrationstafeln in reichem Gold- und Farbendruck, im Formate von 45/57/4 cm, mit Titel und Vorwort. — In Mappe K 54.— — M. 45.—.
Das ganze Werk soll 4 Serien umfassen, und zwar die Wasserthiere, Vögel, Säugethiere und Insectenwelt.

Allegorien.

Neue Folge. Herausgegeben von Martin Gerlach. 120 schwarze und farbige, nach verschiedenen Reproductionsarten hergestellte Tafeln. — In Mappe K 250.—.

Mintalapok.

Musterblätter für Gewerbetreibende und Gewerbeschulen, herausgegeben vom königl. ungar. Handelsministerium unter dem Redactions-Präsidium von Josef Szterényi, königl. Ministerial-Rath und Landes-Oberdirector für gewerblichen Unterricht.
I. Jahrgang: Möbel-Industrie, 4 Lieferungen. — Metall-Industrie, 4 Lieferungen. — Keramische Industrie, 4 Lieferungen. — Textil-Industrie, 2 Lieferungen.
II. Jahrgang: Möbel-Industrie, 4 Lieferungen. — Metall-Industrie, 4 Lieferungen. — Keramische Industrie, 2 Lieferungen. — Textil-Industrie, 2 Lieferungen.
III.—VII. Jahrgang: Enthaltend je 4 Lieferungen Möbel-Industrie, 4 Lieferungen Metall-Industrie und 4 Lieferungen Textil-Industrie. Jede Abtheilung wird einzeln abgegeben. Preis pro Lieferung K 7.20 — M. 6.—.

Ver sacrum.

Illustrirte Zeitschrift. Herausgegeben von der Vereinigung bildender Künstler Oesterreichs. Officielles Organ derselben. I. Jahrgang mit Sonderheft. — In Mappe K 30.— — M. 25.—.

Die historischen Denkmäler Ungarns

auf der Millennium-Ausstellung 1896. Mit Unterstützung des königl. ungar. Handelsministeriums herausgegeben von Dr. Béla Czobor, Mitglied der Ungarischen Akademie der Wissenschaften. — Das Werk wird voraussichtlich 50 Bogen à 16 Seiten und eine Anzahl Kunsttafeln umfassen und in 25 Lieferungen zum Preise von je K 4.20 — M. 3.50 vollständig sein.

Ideen von Olbrich (moderner Stil).

53 Blatt im Formate von 19/21/4 cm. Mit Einführungsworten von Ludwig Hevesi. — In originellem Umschlag K 12.— — M. 10.—.

Der Kunstschatz.

Alte und neue Motive für das Kunstgewerbe, die Malerei und Sculptur. Gesammelt und herausgegeben von Martin Gerlach. Format 36/46/3 cm. 50 Tafeln. — In Mappe K 43.20 — M. 36.—.

Monumental-Schrift

vergangener Jahrhunderte von Stein-, Bronze- und Holzplatten, nach Aufnahmen und mit textlichen Erläuterungen von Wilhelm Weimar, Directorial-Assistent am Museum in Hamburg. 68 Folio-Tafeln. — In Mappe K 54.— — M. 45.—.

HANDZEICHNVNGEN
ALTER MEISTER

AVS DER

ALBERTINA VND ANDEREN SAMMLVNGEN·

KOLOMAN MOSER

HERAVSGEGEBEN VON
JOS· SCHÖNBRVNNER
GALERIE · INSPECTOR
&Dᴿ JOS· MEDER·

WIEN·
GERLACH & SCHENK
VERLAG ꜰᴜʀ KVNST VND
KVNSTGEWERBE·

BAND. LIEFERUNG

Die Kunstwissenschaft bedient sich heute der allein richtigen Methode: der Heranziehung und usammenfassenden Vergleichung aller historischen Hilfsmittel zur Erforschung alter Kunstwerke.

Vor Allem sind es die Handzeichnungen alter Meister — seien es vorbereitende Skizzen fertige Studien — welche für eine exacte Kritik vom Belange sind und bei der Bestimmung ner Künstler, sowie ganzer Schulen oft das einzige Argument bilden.

Sie sind es auch, welche uns in die Pläne und Gedanken der grossen Meister einweihen und ie verschiedenen Phasen eines Kunstwerkes von der ersten Idee bis zur höchsten Vollendung ugen führen.

Die unterzeichnete Firma hat sich mit dem Aufwande grosser Mühen und Kosten die würdige be gestellt, die reichen Schätze der

Erzherzoglichen
Kunstsammlung „Albertina"
in Wien

m Anschlusse daran die hervorragendsten Blätter

anderer Sammlungen des In- und Auslandes

lt dieselben sich dem Unternehmen wohlwollend gegenüberstellen, zum ersten Male zu einem sen Corpus zu vereinigen und in einer auf der Höhe der Technik stehenden Licht- und Buch-k-Ausgabe in monatlichen Heften zu publiciren.

Es soll damit dem Kunstforscher, dem Künstler und dem Kunstfreunde die günstige Gelegenheit ten werden, sich nach und nach in den möglichst vollständigen Besitz ausgezeichneter imiles nach Handzeichnungen aller Meister und aller Schulen zu setzen.

Die Monatshefte, welche seit August 1895 erscheinen,

enthalten je 10—15 Facsimiles auf 10 Tafeln

im Formate 29:36½ cm

in einfachem und farbigem Licht- und Buchdruck.

Preis pro Lieferung K. 3.60 = 3 Mark.

Einzelne Hefte werden nicht abgegeben.

Je 12 Lieferungen bilden einen Band und kosten in eleganter Mappe K. 50.40 = 42 Mark.

Leere Mappen sind zum Preise von K. 7.20 = 6 Mark erhältlich.

VIEN, VI/1, Mariahilferstrasse 51.
UDAPEST, V., Académia-utcza 3.

GERLACH & SCHENK
VERLAG FÜR KUNST UND GEWERBE.

German School.

Oberdeutsche Schule.

École Allemande.

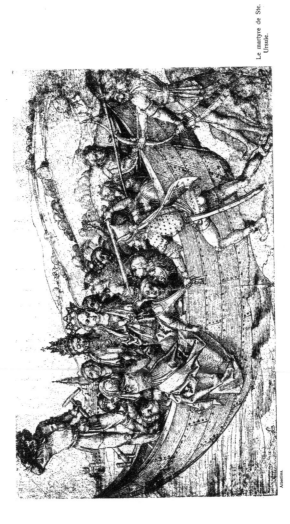

Albertina.

Schule des Martin Schongauer.
Martyrium der H. Ursula und der H. Jungfrauen.

Le martyre de Ste.
Ursule.

571

Verlag von Gerlach & Schenk in Wien.

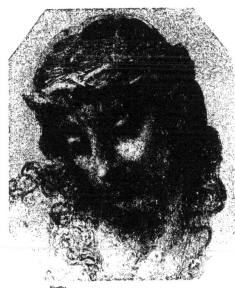

Tête du Christ cou-
ronnée d'épines.
Christ with the crown
of thorns.

Albertina.

Unbekannter Meister.
Dornenbekronter Christuskopf.

Verlag von Gerlach & Schenk in Wien.

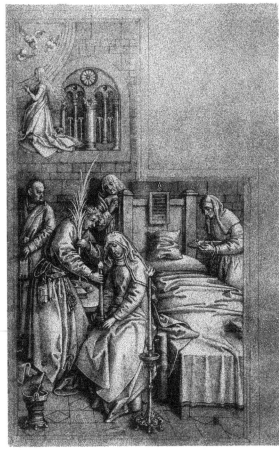

The death of the Vergin.
La mort de la Vierge.

Hans Holbein d. Ä. (Schule).
Tod der Maria.

Verlag von Gerlach & Schenk in Wien.

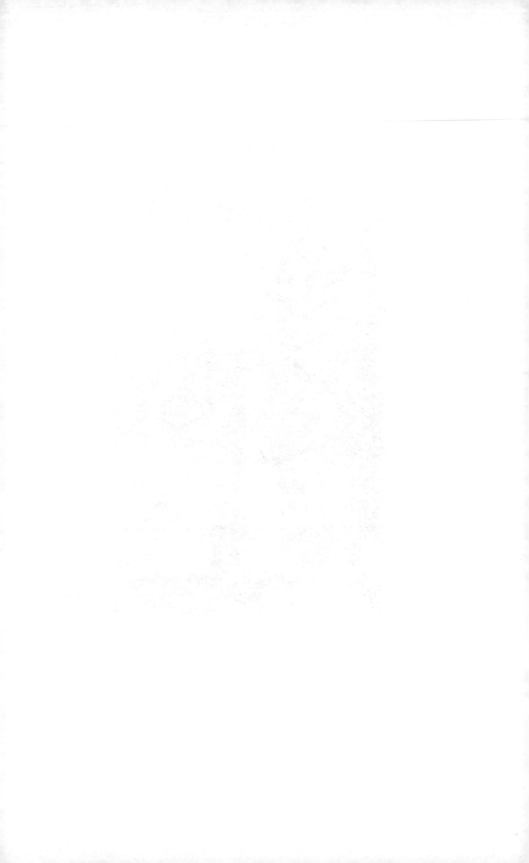

La femme du peintre.

Budapest, Nationalgallerie.

Caspar Netscher (ca. 1636, † 1684).
Die Frau des Künstlers.

Verlag von Gerlach & Schenk in Wien.

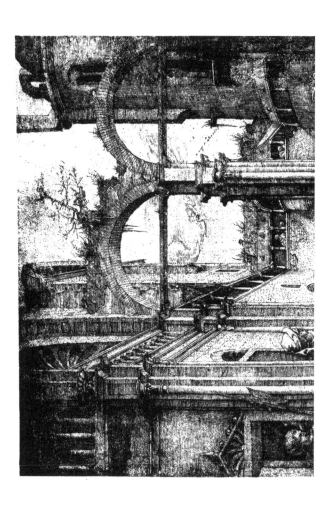

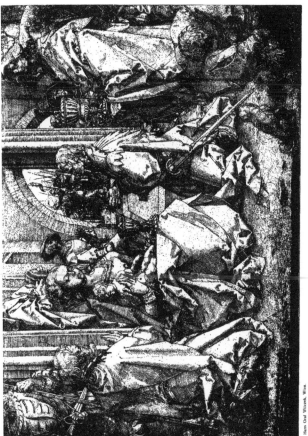

Lucas van Leyden (1494—1533).

Anbetung der Könige.

Verlag von Gerlach & Schenk in Wien.

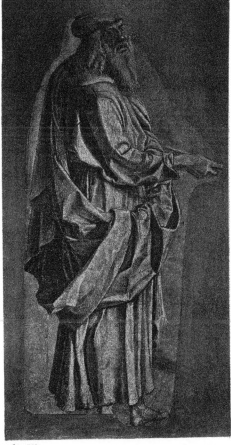

Florenz, Uffizien.

Study of Moses.
Figure de Moïse.

Andrea Previtali († 1558).
Studie zu einer Moses-Figur.
(Gemälde in der Capelle des Dogenpalastes.)

Verlag von Gerlach & Schenk in Wien.

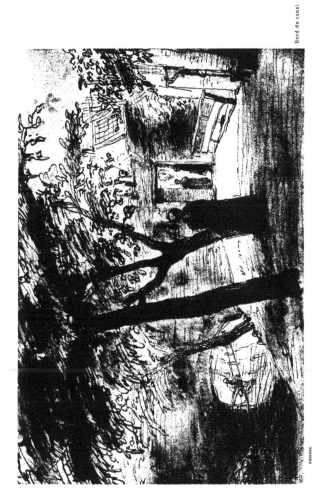

Albertina.

Johannes Vermeer van Delft [?] (1632—1675).

Weg am Canal.

German School.

Oberdeutsche Schule.

École Allemande.

Martyrdom of two
Saints.
Le martyre de deux
Saints.

Johann Fürst von u. zu Lichtenstein, Feldsberg.

Regensburger Meister. Anfang des XVI. Jahrhunderts.
Martyrium zweier Heiligen.

Verlag von Gerlach & Schenk in Wien

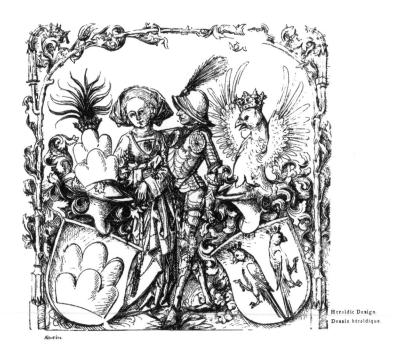

Heraldic Design.
Dessin héraldique.

Albertina.

Nürnberger Meister des XV. Jahrhunderts.
Wappenzeichnung.

Verlag von Gerlach & Schenk in Wien.

Verlag von Gerlach & Schenk in Wien.

Allegorien und Embleme.

378 allegorische Begriffsdarstellungen und circa 630 Entwürfe moderner Zunftwappen, sowie Nachbildungen alter Zunftzeichen auf 355 Tafeln. Herausgegeben von Martin Gerlach. Erläuternder Text von Dr. Albert Ilg. — Preis in 2 Bände gebunden K 312.— — M. 260.—. In 2 Kaliko-Mappen K 294.—. — M. 245.—.

Der Glaube.

Heliogravure nach dem Oelgemälde von E. K. Liška. Einzelausgabe aus Gerlach's Prachtwerk: »Allegorien und Embleme«. — Bildfläche 23:49, Format 64/90 cm, K 15.— — M. 12.60.

Ein effectvoller und sinniger Zimmerschmuck.

Karten und Vignetten.

Ueber 60 künstlerische Entwürfe von Glückwunsch- und Einladungskarten, Programmen etc. für alle Gelegenheiten des gesellschaftlichen und Familienlebens. Nach Federzeichnungen von Prof. Franz Stuck. — In Mappe K 24.— — M. 20.—.

Alte und neue Fächer

aus der Wettbewerbung und Ausstellung in Karlsruhe 1891. Herausgegeben vom Badischen Kunstgewerbe-Verein in Karlsruhe. 69 Tafeln in Heliogravure und Lichtdruck. Vorwort von Director Hermann Götz. Mit reich illustr. Text von Prof. Dr. Marc Rosenberg. Folio-Format. — Eleg. geb. K 96.— — M. 80.—. In eleg. Mappe K 90.— — M. 75.—.

Haus- und Familienchronik.

Ein künstlerisch ausgestattetes, sinnreich zusammengestelltes Familienbuch in Albumform, zum Aufzeichnen der wichtigsten Familienereignisse, mit Texteinschaltungen von Dr. theol. Paul v. Zimmermann. — In altdeutschem Lederband geb. K 24.— — M. 20.—. Mit Metallbeschlag K 30.— — M. 25.—.

Boucher.

53 Blatt Lichtdrucke nach Kupferstichen und Originalen aus der »Albertina«. Gross-Quart. — In Mappe K 30.— — M. 25.—.

Watteau-Lancret-Pater.

71 Blatt Lichtdrucke nach Kupferstichen und Originalen aus der »Albertina«. Gross-Quart. — In Mappe K 42.— — M. 35.—.

Die Perle.

Eine unübertroffene, reichhaltige Sammlung mustergiltiger Vorlagen in geschmackvollen, streng stylgerechten und Phantasie-Formen für die Juwelen-, Gold- und Silberwaarenbranche. Herausgegeben von Martin Gerlach. Ca. 2000 Orig.-Compositionen in allen Geschmacksrichtungen. — In 2 Bände geb. K 180.— — M. 150.—, In 2 Mappen K 168.— — M. 140.—.

Das Gewerbe-Monogramm.

Zweite, um 1448 Compositionen bereicherte Auflage. Ein Musterbuch für Monogramm-Compositionen mit completem Kronenatlas, Initialen und gewerblichen Attributen. Herausgegeben von Martin Gerlach. — Eleg. geb. K 78.— — M. 65.—. In Mappe K 67.20 — M. 56.—.

Der Kronen-Atlas.

Originaltreue Abbildungen sämmtlicher Kronen der Erde nach den besten Quellen. 151 meisterhafte Holzschnitte. — K 12.— — M. 10.—.

Die Pflanze in Kunst und Gewerbe.

Darstellung der schönsten und formenreichsten Pflanzen in Natur und Styl zur praktischen Verwerthung für das gesammte Gebiet der Kunst und des Kunstgewerbes, in reichem Gold-, Silber- und Farbendruck. Nach Original-Compositionen von den hervorragendsten Künstlern. Stylistik von Prof. Ant. Seder. Herausgegeben von Martin Gerlach. — 200 Tafeln, complet in zwei Mappen. K 540.— — M. 450.—.

Festons und decorative Gruppen

aus Pflanzen und Thieren. Photographische Natur-Aufnahmen, zusammengestellt und herausgegeben von Martin Gerlach. Dritte, verbesserte Auflage. 140 Blatt, nach einem neuen Lichtdruckverfahren hergestellt. Format 32/46 cm. — In Mappe K 216.— — M. 180.—.

Baumstudien.

photographische Natur-Aufnahmen von Martin Gerlach. 50 Blatt Lichtdrucke im Formate von 29/36¼ cm. — In Mappe K 30.— M. 25.—.

Ornamente alter Schmiedeeisen.

Herausgegeben von Martin Gerlach. 50 Blatt Lichtdrucke im Formate von 29/36¼ cm. — In Mappe K 30.— — M. 25.—.

Nürnbergs Erker, Giebel und Höfe.

Herausgegeben von Martin Gerlach. Zweite, verbesserte und vermehrte Auflage. 55 Blatt Lichtdrucke im Formate von 29/36¼ cm. — In Mappe K 54.— — M. 45.—.

Die Bronze-Epitaphien

der Friedhöfe »St. Johannis« und »St. Rochus« zu Nürnberg. Herausgegeben von Martin Gerlach. Mit erläuterndem Text von Hans Boesch, Director am Germanischen Museum in Nürnberg. Format 32/40 cm. 82 Kunsttafeln in Buch-, Licht- und Tondruck, mit reich illustrirtem Text. — 17 Lieferungen à K 6.— — M. 5.—. Complet geb. K 120.— — M. 100.—.

Todtenschilder und Grabsteine.

Herausgegeben von Martin Gerlach. 70 Blatt Lichtdrucke im Formate von 29/36¼ cm. — In Mappe K 54.— — M. 45.—.

Das Thier in der decorativen Kunst

von Prof. Anton Seder. Serie I. Wasserthiere. 14 Illustrationstafeln im Formate von 45/57¼ cm; mit Titel und Vorwort. — In Mappe K 54.— — M. 45.—.

Das ganze Werk soll 4 Serien umfassen, und zwar die Wasserthiere, Vögel, Säugethiere und Insectenwelt.

Allegorien.

Neue Folge. Herausgegeben von Martin Gerlach. 120 schwarze und farbige, nach verschiedenen Reproductionsarten hergestellte Tafeln. — In Mappe K 300.— — M. 250.—.

Mintalapok.

Musterblätter für Gewerbetreibende und Gewerbeschulen, herausgegeben vom königl. ungar. Handelsministerium unter dem Redactions-Präsidium von Josef Szterényi, königl. Ministerial-Rath und Landes-Oberdirector für gewerblichen Unterricht.

I. Jahrgang: Möbel-Industrie, 4 Lieferungen. — Metall-Industrie, 4 Lieferungen. — Keramische Industrie, 4 Lieferungen. — Textil-Industrie, 2 Lieferungen.

II. Jahrgang: Möbel-Industrie, 4 Lieferungen. — Metall-Industrie, 4 Lieferungen. — Keramische Industrie, 2 Lieferungen. — Textil-Industrie, 2 Lieferungen.

III.—VII. Jahrgang: Enthaltend je 4 Lieferungen Möbel-Industrie, 4 Lieferungen Metall-Industrie und 4 Lieferungen Textil-Industrie. — Jede Abtheilung wird einzeln abgegeben. Preis pro Lieferung K 7.20 — M. 6.—.

Ver sacrum.

Illustrirte Kunstzeitschrift. Herausgegeben von der Vereinigung bildender Künstler Oesterreichs. Officielles Organ derselben. I. Jahrgang mit Sonderheft. — In Mappe K 30.— — M. 25.—.

Die historischen Denkmäler Ungarns

auf der Millenniums-Ausstellung 1896. Mit Unterstützung des königl. ungar. Handelsministeriums herausgegeben von Dr. Béla Czobor, Mitglied der Ungarischen Akademie der Wissenschaften. — Das Werk wird voraussichtlich 20 Hefte à 16 Seiten und eine Anzahl Kunsttafeln umfassen und in 25 Lieferungen zum Preise von je K 4.20 — M. 3.50 vollständig sein.

Ideen von Olbrich (moderner Stil).

53 Blatt im Formate von 19/22¼ cm. Mit Einführungsworten von Ludwig Hevesi. — In originellem Umschlag K 12.— — M. 10.—.

Der Kunstschatz.

Alte und neue Motive für das Kunstgewerbe, die Malerei und Sculptur. Herausgegeben und herausgegeben von Martin Gerlach. Format 36/46¼ cm. 50 Tafeln. — In Mappe K 43.20 — M. 36.—.

Monumental-Schrift

vergangener Jahrhunderte von Stein-, Bronze- und Holzplatten, nach Aufnahmen mit textlichen Erläuterungen von Wilhelm Weimar, Directorial-Assistent am Museum in Hamburg. 68 Folio-Tafeln. — In Mappe K 54.— — M. 45.—.

Druck von Friedrich Jasper in Wien.

HANDZEICHNVNGEN
ALTER MEISTER

AVS DER

ALBERTINA VND ANDEREN SAMMLVNGEN·

KOLOMAN MOSER·

HERAVSGEGEBEN VON
IOS· SCHÖNBRVNNER
GALERIE·INSPECTOR
&Dʀ IOS· MEDER·

WIEN·
GERLACH & SCHENK
VERLAC FÜR KVNST VND

Buchbinde k. u. k. Hof- u. Universität.

Albertina.

Hendrik Verschuring (1627—1690).

Lagerleben.

Unterhaltungen im Lager.

Verlag von Gerlach & Schenk in Wien.

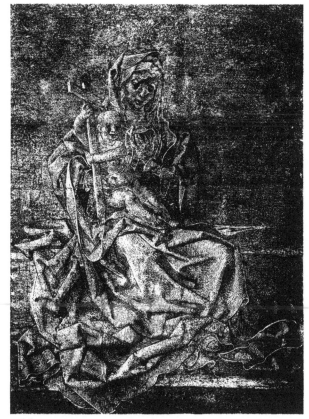

La S. Vierg
l'Enfant

Unbekannter Meister.
Sitzende Madonna.

Verlag von Gerlach & Schenk in Wien.

Umbrische Schule.

École Ombrienne.

Umbria School.

La Ste. Vierge en gloire.

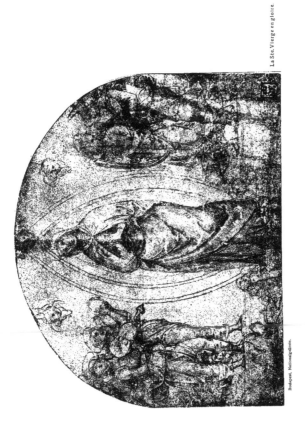

Budapest, Nationalgalerie.

Bernardino Pinturicchio (1454—1513.)

Madonna in der Mandorla.

Verlag von Gerlach & Schenk in Wien.

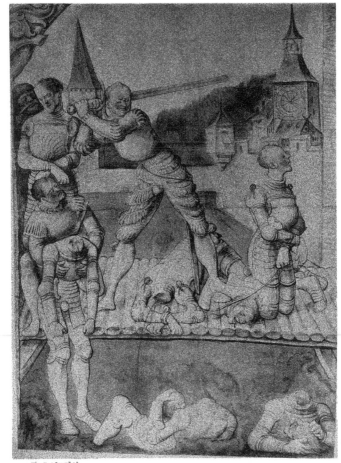

Wien, Hans Gra! Wilczek.

The martyr-death of
S. Ursus.

Unbekannter Schweizer Meister des XVI. Jahrhunderts.

Martertod des h. Ursus und seiner Genossen.

Verlag von Gerlach & Schenk in Wien.

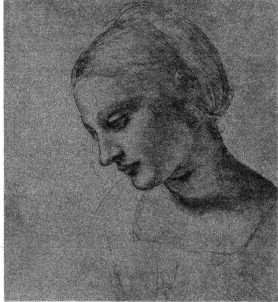

Paris, Louvre.

Buste de jeune Fille.
Study for a female
head.

Lionardo da Vinci (1452—1519).
Mädchenkopf.

Verlag von Gerlach & Schenk in Wien.

Venetian School.

Venezianische Schule.

École Vénitienne.

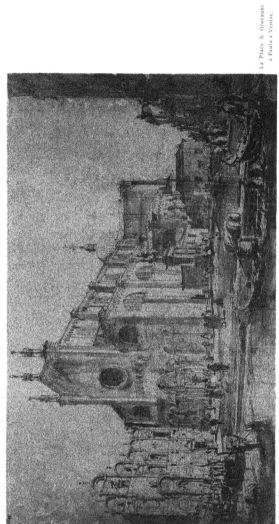

Budapest, Nationalgalerie.

Antonio Canale (Canaletto, 1697—1768).
Campo S. Giovanni e Paolo zu Venedig.

La Place S. Giovanni
e Paolo à Venise.

Verlag von Gerlach & Schenk in Wien.

Oberdeutsche Schule.

German School.

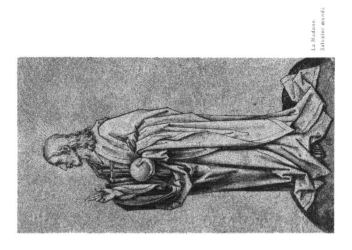

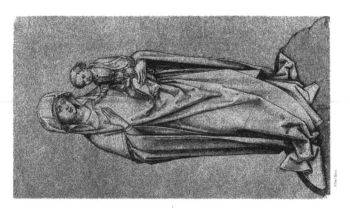

La Madone.
Salvator mundi.

Albertina.

Hans Holbein d. A. (ca. 1460, † 1524).
Madonna. — Christus Salvator.

Verlag von Gerlach & Schenk in Wien.

Holländische Schule.

Dutch School.

École Hollandaise.

Alberttua.

Channel-bridge.
Pont de canal.

Rembrandt Harmensz van Rijn (1606—1669).
Landschaft mit Canalbrücke.

Verlag von Gerlach & Schenk in Wien.

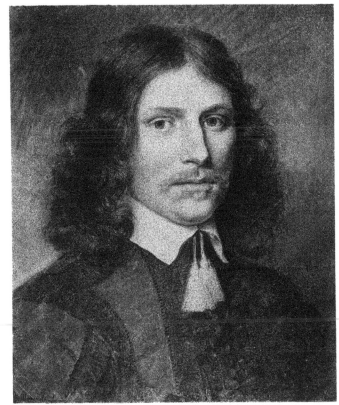

Albertina.

Portrait d'Homme.
Portrait-study.

Wallerant Vaillant (1623—1677).
Portrait eines Unbekannten.

Verlag von Gerlach & Schenk in Wien.

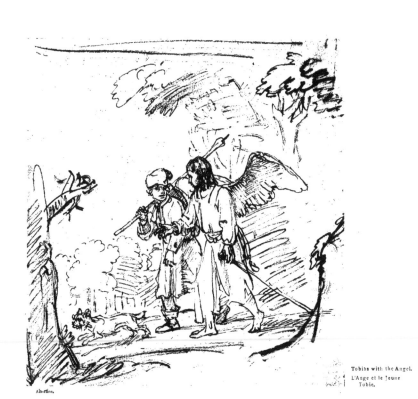

Tobias with the Angel.
L'Ange et le Jeune
Tobie.

Albertina.

Rembrandt Harmensz van Rijn (1606—1669).
Tobias und der Erzengel Raphael.

Verlag von Gerlach & Schenk in Wien.

Verlag von Gerlach & Schenk in Wien.

Allegorien und Embleme.

378 allegorische Begriffsdarstellungen und circa 630 Entwürfe moderner Zunftwappen, sowie Nachbildungen alter Zunftzeichen auf 355 Tafeln. Herausgegeben von Martin Gerlach. Erläuternder Text von Dr. Albert Ilg. — Preis in 2 Bände gebunden K 312.— — M. 260.—. In 2 Kaliko-Mappen K 294.— — M. 245.—.

Der Glaube.

Heliogravure nach dem Oelgemälde von E. K. Liška. Einzelausgabe aus Gerlach's Prachtwerk: »Allegorien und Embleme«. — Bildfläche 23/49, Format 64/90 cm, K 15.— — M. 12.60.

Ein effectvoller und sinniger Zimmerschmuck.

Karten und Vignetten.

Ueber 60 künstlerische Entwürfe von Glückwunsch- und Einladungskarten, Programmen etc. für alle Gelegenheiten des gesellschaftlichen und Familienlebens. Nach Federzeichnungen von Prof. Franz Stuck. — In Mappe K 24.— — M. 20.—.

Alte und neue Fächer

aus der Wettbewerbung und Ausstellung in Karlsruhe 1891. Herausgegeben vom Badischen Kunstgewerbe-Verein in Karlsruhe. 69 Tafeln in Heliogravure und Lichtdruck. Vorwort von Director Hermann Götz. Mit reich illustr. Text von Prof. Dr. Marc Rosenberg. Folio-Format. — Eleg. geb. K 96.— — M. 80.—. In eleg. Mappe K 90.— — M. 75.—.

Haus- und Familienchronik.

Ein künstlerisch ausgestattetes, sinnreich zusammengestelltes Familienbuch in Albumform, zum Aufzeichnen der wichtigsten Familienereignisse, mit Texteinschaltungen von Dr. theol. Paul v. Zimmermann. — In altdeutschem Lederband geb. K 24.— — M. 20.—. Mit Metallbeschlag K 30.— — M. 25.—.

Boucher.

53 Blatt Lichtdrucke nach Kupferstichen und Originalen aus der »Albertina«. Gross-Quart. — In Mappe K 30.— — M. 25.—.

Watteau-Lancret-Pater.

71 Blatt Lichtdrucke nach Kupferstichen und Originalen aus der »Albertina«. Gross-Quart. — In Mappe K 42.— — M. 35.—.

Die Perle.

Eine unübertroffene, reichhaltige Sammlung mustergiltiger Vorlagen in geschmackvollen, streng stylgerechten und Phantasie-Formen für die Juwelen-, Gold- und Silberwaarenbranche. Herausgegeben von Martin Gerlach. Ca. 2000 Orig.-Compositionen in allen Geschmacksrichtungen. — In 2 Bände geb. K 180.— — M. 150.—. In 2 Mappen K 168.— — M. 140.—.

Das Gewerbe-Monogramm.

Zweite, um 1448 Compositionen bereicherte Auflage. Ein Musterbuch für Monogramm-Compositionen mit complettem Kronenatlas, Initialen und gewerblichen Attributen. Herausgegeben von Martin Gerlach. — Eleg. geb. K 78.— — M. 65.—. In Mappe K 67.20 — M. 56.—.

Der Kronen-Atlas.

Originaltreue Abbildungen sämmtlicher Kronen der Erde nach den besten Quellen. 151 meisterhafte Holzschnitte. — K 12.— — M. 10.—.

Die Pflanze in Kunst und Gewerbe.

Darstellung der schönsten und formenreichsten Pflanzen in Natur und Styl zur praktischen Verwerthung für das gesammte Gebiet der Kunst und des Kunstgewerbes, in reichem Gold-, Silber- und Farbendruck. Nach Original-Compositionen von den hervorragendsten Künstlern. Stylistik von Prof. Ant. Seder. Herausgegeben von Martin Gerlach. — 200 Tafeln, complet in zwei Mappen. K 540.— — M. 450.—.

Festons und decorative Gruppen

aus Pflanzen und Thieren. Photographische Natur-Aufnahmen, zusammengestellt und herausgegeben von Martin Gerlach. Dritte, verbesserte Auflage. 140 Blatt, nach einem neuen Lichtdruckverfahren hergestellt. Format 32/46 cm. In Mappe K 216.— — M. 180.—.

Baumstudien.

Photographische Natur-Aufnahmen von Martin Gerlach. 50 Blatt Lichtdrucke im Formate von 29,36¼ cm. — In Mappe K 30.— — M. 25.—.

Ornamente alter Schmiedeeisen.

Herausgegeben von Martin Gerlach. 50 Blatt Lichtdrucke im Formate von 29/36¼ cm. — In Mappe K 30.— — M. 25.—.

Nürnbergs Erker, Giebel und Höfe.

Herausgegeben von Martin Gerlach. Zweite, verbesserte und vermehrte Auflage. 55 Blatt Lichtdrucke im Formate von 29/36¼ cm. — In Mappe K 54.— — M. 45.—.

Die Bronze-Epitaphien

der Friedhöfe »St. Johannis« und »St. Rochus« zu Nürnberg. Mit erläuterndem Text von Hans Boesch, Director am Germanischen Museum in Nürnberg. Format 32/40 cm. 82 Kunsttafeln in Buch-, Licht- und Tondruck, mit reich illustrirtem Text. — 17 Lieferungen à K 6.— — M. 5.—. Complet geb. K 120.— — M. 100.—.

Todtenschilder und Grabsteine.

Herausgegeben von Martin Gerlach. 70 Blatt Lichtdrucke im Formate von 29/36¼ cm. — In Mappe K 54.— — M. 45.—.

Das Thier in der decorativen Kunst

von Prof. Anton Seder. 50 Illustrationstafeln in reichem Gold- und Farbendruck, im Formate von 45/57¼ cm, mit Titel und Vorwort. — Das ganze Werk soll 4 Serien umfassen, und zwar die Wasserthiere, Vögel, Säugethiere und Insectenwelt.

Allegorien.

Neue Folge. Herausgegeben von Martin Gerlach. 120 schwarze und farbige, nach verschiedenen Reproductionsarten hergestellte Tafeln. — In Mappe K 300.— — M. 250.—.

Mintalapok.

Musterblätter für Kunstgewerbetreibende und Gewerbeschulen, herausgegeben vom königl. ungar. Handelsministerium unter dem Redactions-Präsidium von Josef Szterényi, königl. Ministerial-Rath und Landes-Oberdirector für gewerblichen Unterricht.

I. Jahrgang: Möbel-Industrie, 4 Lieferungen. — Metall-Industrie, 4 Lieferungen. — Keramische Industrie, 4 Lieferungen. — Textil-Industrie, 2 Lieferungen.

II. Jahrgang: Möbel-Industrie, 4 Lieferungen. — Metall-Industrie, 4 Lieferungen. — Keramische Industrie, 2 Lieferungen. — Textil-Industrie, 2 Lieferungen.

III.—VII. Jahrgang: Enthaltend je 2 Lieferungen Möbel-Industrie, 4 Lieferungen Metall-Industrie und 4 Lieferungen Textil-Industrie. Jede Abtheilung wird einzeln abgegeben. Preis pro Lieferung K 7.20 — M. 6.—.

Ver sacrum.

Illustrirte Kunstzeitschrift. Herausgegeben von der Vereinigung bildender Künstler Oesterreichs. Officielles Organ derselben. I. Jahrgang mit Sonderheft. — In Mappe K 30.— — M. 25.—.

Die historischen Denkmäler Ungarns

auf der Millenniums-Ausstellung 1896. Mit Unterstützung des königl. ungar. Handelsministeriums herausgegeben von Dr. Béla Czobor, Mitglied der Ungarischen Akademie der Wissenschaften. — Das Werk wird voraussichtlich 50 Bogen à 16 Seiten und eine Anzahl Kunsttafeln umfassen und in 25 Lieferungen zum Preise je K 4.20 — M. 3.50 vollständig sein.

Ideen von Olbrich (moderner Stil).

53 Blatt in Formate von 19/22¼ cm. Mit Einführungsworten von Ludwig Hevesi. — In originellem Umschlag K 12.— — M. 10.—.

Der Kunstschatz.

Alte und neue Motive für das Kunstgewerbe, die Malerei und Sculptur. Gesammelt und herausgegeben von Martin Gerlach. Format 36/46¼ cm. 50 Tafeln. — In Mappe K 43.20 — M. 36.—.

Monumental-Schrift

vergangener Jahrhunderte aus Stein-, Bronze- und Holzplatten, nach Aufnahmen mit textlichen Erläuterungen von Wilhelm Weimar, Directorial-Assistent am Museum in Hamburg. 68 Folio-Tafeln. — In Mappe K 54.— — M. 45.—.

Druck von Friedrich Jasper in Wien.

Jährlich 12 Hefte à K. 3.60 = 3 Mark.

HANDZEICHNVNGEN ALTER MEISTER

AVS DER ALBERTINA VND ANDEREN SAMMLVNGEN·

HERAVSGEGEBEN VON
JOS· SCHÖNBRVNNER
GALERIE-INSPECTOR
& D: JOS· MEDER·
WIEN
GERLACH & SCHENK
VERLAG für KVNST VND
KVNSTGEWERBE·

BAND

FERD. SCHENK
Verlag für Kunst & Gewerbe
Wien, VI., Mariahilferstrasse 51.

LIEFERUNG

PROSPECT.

Die Kunstwissenschaft bedient sich heute der allein richtigen Methode: der Heranziehung und der zusammenfassenden Vergleichung aller historischen Hilfsmittel zur Erforschung alter Kunstwerke.

Vor Allem sind es die Handzeichnungen alter Meister — seien es vorbereitende Skizzen oder fertige Studien — welche für eine exacte Kritik vom Belange sind und bei der Bestimmung einzelner Künstler, sowie ganzer Schulen oft das einzige Argument bilden.

Sie sind es auch, welche uns in die Pläne und Gedanken der grossen Meister einweihen und uns die verschiedenen Phasen eines Kunstwerkes von der ersten Idee bis zur höchsten Vollendung vor Augen führen.

Die unterzeichnete Firma hat sich mit dem Aufwande grosser Mühen und Kosten die würdige Aufgabe gestellt, die reichen Schätze der

Erzherzoglichen
Kunstsammlung „Albertina"
in Wien

und im Anschlusse daran die hervorragendsten Blätter

anderer Sammlungen des In- und Auslandes

soweit dieselben sich dem Unternehmen wohlwollend gegenüberstellen, zum ersten Male zu einem grossen Corpus zu vereinigen und in einer auf der Höhe der Technik stehenden Licht- und Buchdruck-Ausgabe in monatlichen Heften zu publiciren.

Es soll damit dem Kunstforscher, dem Künstler und dem Kunstfreunde die günstige Gelegenheit geboten werden, sich nach und nach in den möglichst vollständigen Besitz ausgezeichneter Facsimiles nach Handzeichnungen aller Meister und aller Schulen zu setzen.

Die Monatshefte, welche seit August 1895 erscheinen,

enthalten je 10—15 Facsimiles auf 10 Tafeln

im Formate 29 : 36½ cm

in einfachem und farbigem Licht- und Buchdruck.

Preis pro Lieferung K. 3.60 = 3. Mark.

Einzelne Hefte werden nicht abgegeben.

Je 12 Lieferungen bilden einen Band und kosten in eleganter Mappe K. 50.40 = 42 Mark.

Leere Mappen sind zum Preise von K. 7.20 = 6 Mark erhältlich.

WIEN, VII., Mariahilferstrasse 51.
BUDAPEST, V., Académia-utcza 3.

GERLACH & SCHENK
VERLAG FÜR KUNST UND GEWERBE

Dutch School.

Holländische Schule.

École Hollandaise.

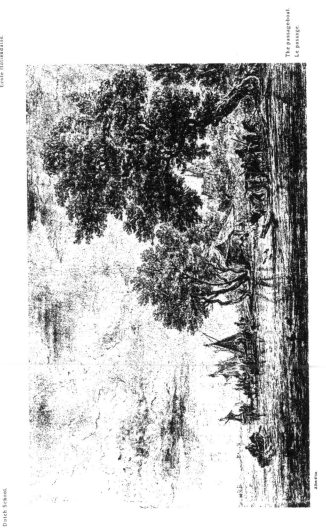

Albertina.

Salomon van Ruijsdael († 1670).

Die Fähre.

The passage-boat.
Le passage.

Verlag von Gerlach & Schenk in Wien.

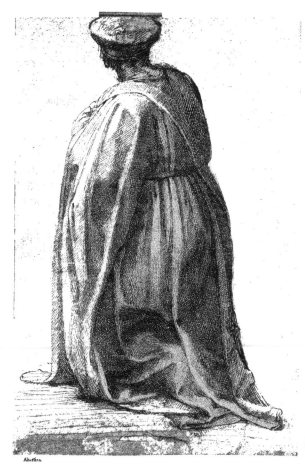

A man kneeling
Homme à genoux.

Albertina.

Michelangelo Buonarotti (1475—1564).
Kniende männliche Figur.
(Rückseite von Nr. 195.)

Verlag von Gerlach & Schenk in Wien

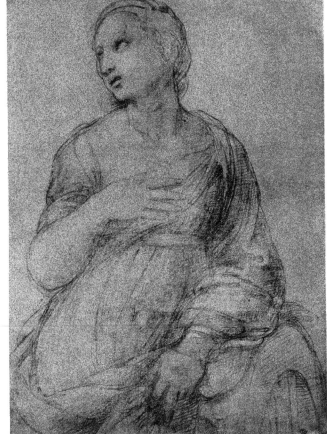

Paris. Louvre.

Ste. Catherine.

Raffaelio Santi (1483—1520).

Die h. Katharina.

(Cartonzeichnung zu dem Londoner Bilde).

Verlag von Gerlach & Schenk in Wien.

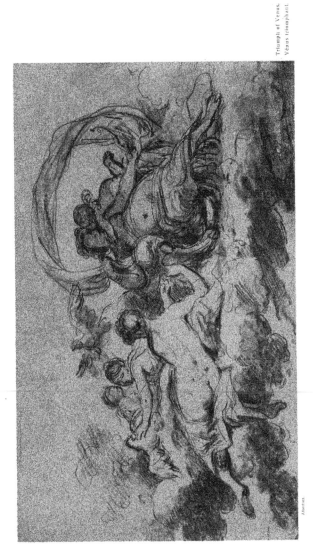

French School.

Französische Schule.

École Française.

Antoine François Callet (1741—1823.)
Triumph der Venus.

Triumph of Venus.
Vénus triomphant.

Albertina.

Verlag von Gerlach & Schenk in Wien.

694.

Oberdeutsche Schule.

German School.

École Allemande.

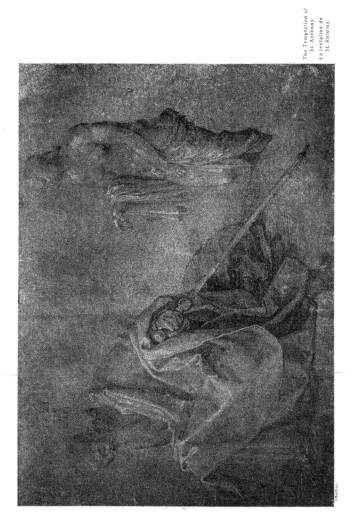

The Temptation of
St. Anthony.
La tentation de
St. Antoine.

Albrecht Dürer (1471—1528).
Versuchung des heiligen Antonius.

Verlag von Gerlach & Schenk in Wien.

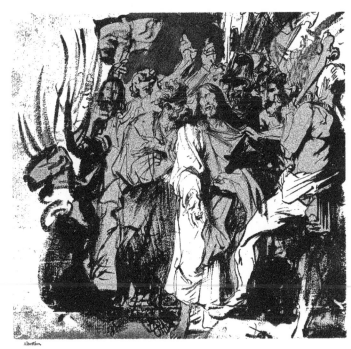

The Treachery of
Judas.
Le baiser de Judas.

Albertina.

Anthonis van Dyck (1599—1641).
Der Verrath des Judas.

Verlag von Gerlach & Schenk in Wien.

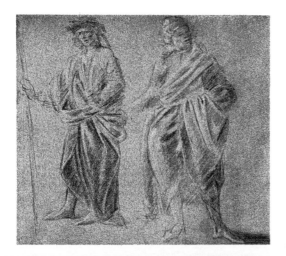

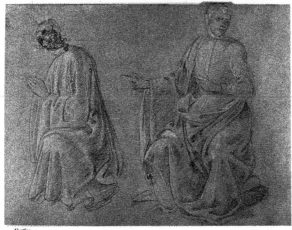

Studies of draped
figures.
Études de figures
drapées.

Albertina.

Schule des Ghirlandajo.
Draperiestudien.

Verlag von Gerlach & Schenk in Wien.

Albertina.

Antoni Waterloo (ca. 1618—1662).

Holländische Landschaft.

Verlag von Gerlach & Schenk in Wien.

Bolognesische Schule.

École Bolonaise.

Scene from Dante.

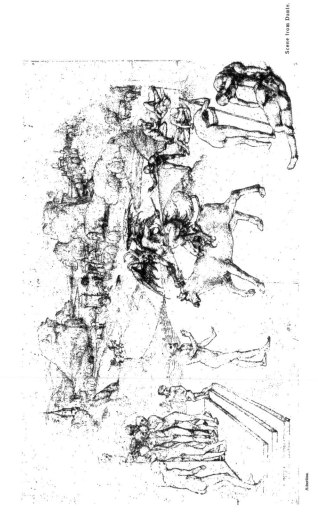

Albertina.

Bolognese School.

Francesco Francia (1450—1517).
Scene aus Dante.

Verlag von Gerlach & Schenk in Wien.

Oberdeutsche Schule.

German School.

École Allemand

Landscape.
Paysage.

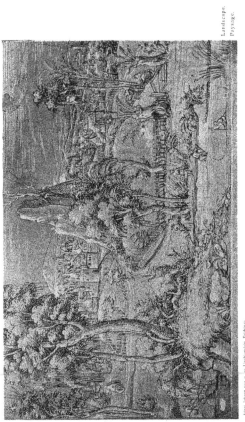

Hans Jakum von u. zu Liechtenstein, Freiberg.

Richtung des H. S. Lautensack (* 1563).
Landschaft (Monolithbild).

Verlag von Gerlach & Schenk in Wien

Verlag von Gerlach & Schenk in Wien.

Allegorien und Embleme.

378 allegorische Begriffsdarstellungen und circa 630 Entwürfe moderner Zunftwappen, sowie Nachbildungen alter Zunftzeichen auf 355 Tafeln. Herausgegeben von Martin Gerlach. Erläuternder Text von Dr. Albert Ilg. — Preis in 2 Bände gebunden *K* 312.— · M. 260.—. In 2 Kaliko-Mappen *K* 294.— · M. 245.—.

Der Glaube.

Heliogravure nach dem Oelgemälde von E. K. Liška. Einzelausgabe aus Gerlach's Prachtwerk: »Allegorien und Embleme.« — Bildfläche 23/49, Format 64/90 cm, *K* 15.— · M. 12.60.

Ein effectvoller und sinniger Zimmerschmuck.

Karten und Vignetten.

Ueber 60 künstlerische Entwürfe von Glückwunsch- und Einladungskarten, Programmen etc. für alle Gelegenheiten des gesellschaftlichen und Familienlebens. Nach Federzeichnungen von Prof. Franz Stuck. — In Mappe *K* 24.— · M. 20.—.

Alte und neue Fächer

aus der Wettbewerbung und Ausstellung in Karlsruhe 1891. Herausgegeben vom Badischen Kunstgewerbe-Verein in Karlsruhe. 69 Tafeln in Heliogravure und Lichtdruck. Vorwort von Director Hermann Götz. Mit reich illustr. Text von Prof. Dr. Marc Rosenberg. Folio-Format. — Eleg. geb. *K* 96.— · M. 80.—. In eleg. Mappe *K* 90.— · M. 75.—.

Haus- und Familienchronik.

Ein künstlerisch ausgestaltetes, sinnreich zusammengestelltes Familienbuch in Albumform, zum Aufzeichnen der wichtigsten Familienereignisse, mit Texteinschaltungen von Dr. theol. Paul v. Zimmermann. — In altdeutschem Lederband geb. *K* 24.— · M. 20.—. Mit Metallbeschlag *K* 30.— · M. 25.—.

Boucher.

53 Blatt Lichtdrucke nach Kupferstichen und Originalen aus der »Albertina«. Gross-Quart. — In Mappe *K* 30.— · M. 25.—.

Watteau-Lancret-Pater.

71 Blatt Lichtdrucke nach Kupferstichen und Originalen aus der »Albertina«. Gross-Quart. — In Mappe *K* 42.— · M. 35.—.

Die Perle.

Eine unübertroffene, reichhaltige Sammlung mustergiltiger Vorlagen in geschmackvoller, streng stylgerechten und Phantasie-Formen für die Juwelen-, Gold- und Silberwaarenbranche. Herausgegeben von Martin Gerlach. Ca. 2000 Orig.-Compositionen in allen Geschmacksrichtungen. — In 2 Bände geb. *K* 180.— · M. 150.—. In 2 Mappen *K* 168.— · M. 140.—.

Das Gewerbe-Monogramm.

Zweite, um 1448 Compositionen bereicherte Auflage. Ein Musterbuch für Monogramm-Compositionen mit completem Kronenatlas, Initialen und gewerblichen Attributen. Herausgegeben von Martin Gerlach. — Eleg. geb. *K* 78.— · M. 65.—. In Mappe *K* 67.20 · M. 56.—.

Der Kronen-Atlas.

Originaltreue Abbildungen sämmtlicher Kronen der Erde nach den besten Quellen. 151 meisterhafte Holzschnitte. — *K* 12.— · M. 10.—.

Die Pflanze in Kunst und Gewerbe.

Darstellung der schönsten und formenreichsten Pflanzen in natur und Styl zur praktischen Verwerthung für das gesammte Gebiet der Kunst und des Kunstgewerbes, in reichem Gold-, Silber- und Farbendruck. Nach Original-Compositionen von den hervorragendsten Künstlern. Stylistik von Prof. Ant. Seder. Herausgegeben von Martin Gerlach: 200 Tafeln, complet in zwei Mappen. *K* 540.— · M. 450.—.

Festons und decorative Gruppen

aus Pflanzen und Thieren. Photographische Natur-Aufnahmen, zusammengestellt und herausgegeben von Martin Gerlach. Dritte, verbesserte Auflage. 140 Blatt, nach neuem Lichtdruckverfahren hergestellt. Format 32/46 cm. In Mappe *K* 216.— · M. 180.—.

Baumstudien.

Photographische Natur-Aufnahmen von Martin Gerlach. 50 Blatt Lichtdrucke im Formate von 29/36½ cm. — In Mappe *K* 30.— · M. 25.—.

Ornamente alter Schmiedeeisen.

Herausgegeben von Martin Gerlach. 50 Blatt Lichtdrucke im Formate von 29/36½ cm. — In Mappe *K* 30.— · M. 25.—.

Nürnbergs Erker, Giebel und Höfe.

Herausgegeben von Martin Gerlach. Zweite, verbesserte und vermehrte Auflage. 55 Blatt Lichtdrucke im Formate von 29/36½ cm. — In Mappe *K* 54.— · M. 45.—.

Die Bronze-Epitaphien

der Friedhöfe »St. Johannis« und »St. Rochus« zu Nürnberg. Herausgegeben von Martin Gerlach. Mit erläuterndem Text von Hans Boesch, Director am Germanischen Museum in Nürnberg. Format 32/40 cm, 82 Kunsttafeln in Buch-, Licht- und Tondruck, mit reich illustrirtem Text. 17 Lieferungen à *K* 6.— · M. 5.—. Complet geb. *K* 120.— · M. 100.—.

Todtenschilder und Grabsteine.

Herausgegeben von Martin Gerlach. 70 Blatt Lichtdrucke im Formate von 29/36½ cm. — In Mappe *K* 54.— · M. 45.—.

Das Thier in der decorativen Kunst

von Anton Seder. Serie I. Wasserthiere. 14 Illustrationstafeln in reichem Gold- und Farbendruck, im Formate von 45/57½ cm, mit Titel und Vorwort. — In Mappe *K* 54.— · M. 45.—.

Das ganze Werk soll 4 Serien umfassen, und zwar die Wasserthiere, Vögel, Säugethiere und Insectenwelt.

Allegorien.

Neue Folge. Herausgegeben von Martin Gerlach. 120 schwarze und farbige, nach verschiedenen Reproductionsarten hergestellte Tafeln. — In Mappe *K* 300.— · M. 250.—.

Mintalapok.

Musterblätter für Gewerbetreibende und Gewerbeschulen, herausgegeben vom königl. ungar. Handelsministerium unter dem Redactions-Präsidium von Josef Szterényi, königl. Ministerial-Rath und Landes-Oberdirector für gewerblichen Unterricht.

I. Jahrgang: Möbel-Industrie, 4 Lieferungen. — Metall-Industrie, 4 Lieferungen. — Keramische Industrie, 4 Lieferungen. — Textil-Industrie, 2 Lieferungen.

II. Jahrgang: Möbel-Industrie, 4 Lieferungen. — Metall-Industrie, 4 Lieferungen. — Keramische Industrie, 2 Lieferungen. — Textil-Industrie, 2 Lieferungen.

III.—VII. Jahrgang: Enthaltend je 4 Lieferungen Möbel-Industrie, 4 Lieferungen Metall-Industrie und 4 Lieferungen Textil-Industrie, — Jede Abtheilung wird einzeln abgegeben. Preis pro Lieferung *K* 7.20 · M. 6.—.

Ver sacrum.

Illustrirte Kunstzeitschrift. Herausgegeben von der Vereinigung bildender Künstler Oesterreichs. Officielles Organ derselben. I. Jahrgang mit Sonderheft. — In Mappe *K* 30.— · M. 25.—.

Die historischen Denkmäler Ungarns

auf der Millennium-Ausstellung 1896. Mit Unterstützung des königl. ungar. Handelsministeriums herausgegeben von Dr. Béla Czobor, Mitglied der Ungarischen Akademie der Wissenschaften. — Das Werk wird voraussichtlich 50 Bogen à 16 Seiten und eine Anzahl Kunsttafeln umfassen und in 25 Lieferungen zum Preise von je *K* 4.20 · M. 3.50 vollständig sein.

Ideen von Olbrich (moderner Stil).

53 Blatt in Formate von 19/21½ cm. Mit Einführungsworten von Ludwig Hevesi. — In originellem Umschlag *K* 12.— · M. 10.—.

Der Kunstschatz.

Alte und neue Motive für das Kunstgewerbe, die Malerei und Sculptur. Gesammelt und herausgegeben von Martin Gerlach. Format 36/46½ cm. 50 Tafeln. — In Mappe *K* 43.40 · M. 36.—.

Monumental-Schrift

vergangener Jahrhunderte von Stein-, Bronze- und Holzplatten, nach Aufnahmen und mit textlichen Erläuterungen von Wilhelm Weimar, Directorial-Assistent am Museum in Hamburg. 68 Folio-Tafeln. — In Mappe *K* 54.— · M. 45.—.

Druck von Friedrich Jasper in Wien.

Jährlich 12 Hefte à K. 3.60 = 3 Mark.

HANDZEICHNVNGEN ALTER MEISTER
AVS DER
ALBERTINA VND ANDEREN SAMMLVNGEN·

KOLOMAN MOSER·

HERAVSGEGEBEN VON
IOS· SCHÖNBRVNNER
GALERIE-INSPECTOR
& Dᴿ IOS· MEDER·
WIEN·
GERLACH & SCHENK
VERLAG FÜR KVNST VND KVNSTGEVERBE·

BAND II

FERD. SCHENK
Verlag für Kunst & Gewerbe
Wien, VI. Schmalzhofgasse 5

LIEFERUNG 4

PROSPECT.

Die Kunstwissenschaft bedient sich heute der allein richtigen Methode: der Heranziehung und der zusammenfassenden Vergleichung aller historischen Hilfsmittel zur Erforschung alter Kunstwerke.

Vor Allem sind es die Handzeichnungen alter Meister — seien es vorbereitende Skizzen oder fertige Studien — welche für eine exacte Kritik vom Belange sind und bei der Bestimmung einzelner Künstler, sowie ganzer Schulen oft das einzige Argument bilden.

Sie sind es auch, welche uns in die Pläne und Gedanken der grossen Meister einweihen und uns die verschiedenen Phasen eines Kunstwerkes von der ersten Idee bis zur höchsten Vollendung vor Augen führen.

Die unterzeichnete Firma hat sich mit dem Aufwande grosser Mühen und Kosten die würdige Aufgabe gestellt, die reichen Schätze der

Erzherzoglichen

Kunstsammlung „Albertina"

in Wien

und im Anschlusse daran die hervorragendsten Blätter

anderer Sammlungen des In- und Auslandes

soweit dieselben sich dem Unternehmen wohlwollend gegenüberstellen, zum ersten Male zu einem grossen Corpus zu vereinigen und in einer auf der Höhe der Technik stehenden Licht- und Buch-druck-Ausgabe in monatlichen Heften zu publiciren.

Es soll damit dem Kunstforscher, dem Künstler und dem Kunstfreunde die günstige Gelegenheit geboten werden, sich nach und nach in den möglichst vollständigen Besitz ausgezeichneter Facsimiles nach Handzeichnungen aller Meister und aller Schulen zu setzen.

Die Monatshefte, welche seit August 1895 erscheinen,

enthalten je 10—15 Facsimiles auf 10 Tafeln

im Formate 29:36½ cm

in einfachem und farbigem Licht- und Buchdruck.

Preis pro Lieferung K. 3.60 = 3 Mark.

Einzelne Hefte werden nicht abgegeben.

Je 12 Lieferungen bilden einen Band und kosten in eleganter Mappe K. 50.40 = 42 Mark.

Leere Mappen sind zum Preise von K. 7.20 = 6 Mark erhältlich.

WIEN, VII, Mariahilfergrasse 51.
BUDAPEST, V., Academia-utcza 3

GERLACH & SCHENK
VERLAG FÜR KUNST UND GEWERBE.

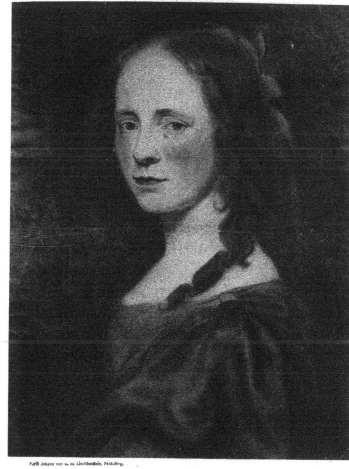

Fürst Johann von u. zu Liechtenstein, Feldsberg.

Michiel Janszoon van Mierevelt (1577—1641).
Porträt einer Jungen Dame.

Verlag von Gerlach & Schenk in Wien.

Portrait of a Lady.
Porträt de Dame.

701

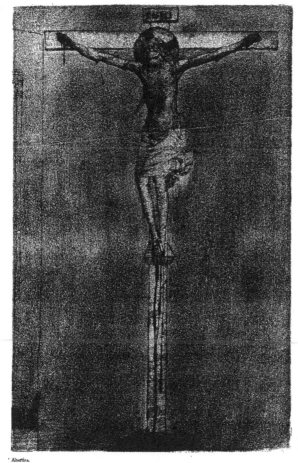

Albertina.

Christ on the Cross.
Le Christ en Croix.

Fra Angélico da Fiesole (1387—1455).
Crucifixus.

Verlag von Gerlach & Schenk in Wien.

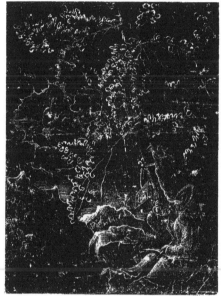

Albertina.

St. Jean à Patmos.

Meister mit dem Zeichen HP
St. Johannes auf Patmos.

Verlag von Gerlach & Schenk in Wien.

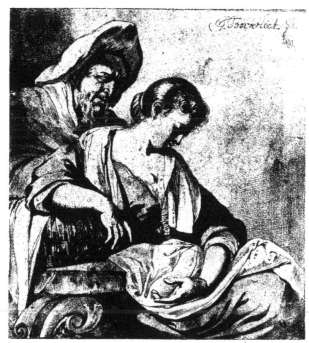

Albertina.

A girl sleeping.
Fille dormant.

Jacob Toornvliet (ca. 1635, † 1719).
Schlafendes Mädchen.

Verlag von Gerlach & Schenk in Wien.

The Holy Virgin with
Child.
La Ste. Vierge et
l'Enfant.

Wien. Akademie d. bild. Künste.

Unbekannter Meister der Bellini-Schule.
Madonna mit Kind.

Verlag von Gerlach & Schenk in Wien.

École Française.

Family of Satyrs.
Famille de Satyres.

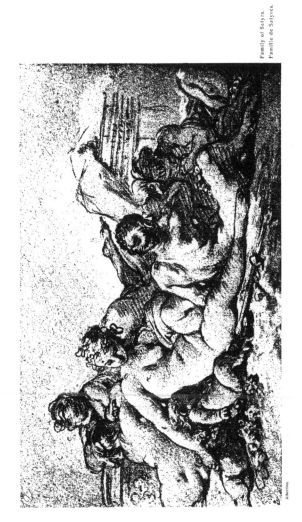

Albertina.

François Boucher (1703—1770).

Satyrenfamilie.

French School.

Verlag von Gerlach & Schenk in Wien.

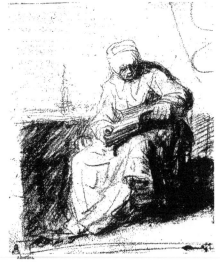

The reading of the
Gospel.
La Lecture.

Albertina.

Nicolaes Maes (1632—1693.)
Die Bibelleserin.

Verlag von Gerlach & Schenk in Wien.

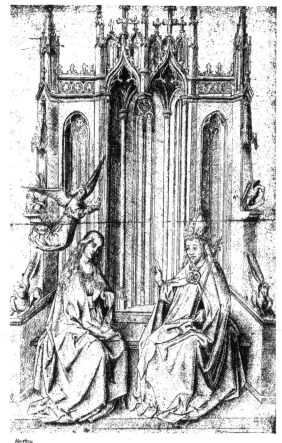

The Coronation of the
Virgin.

Le couronnement de
la Vierge.

Albertina.

Schule des Van Eyck.

Krönung Mariens.
(Silberstift.)

Verlag von Gerlach & Schenk in Wien.

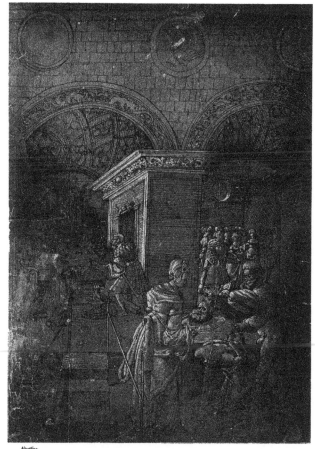

La décollation de St.
Jean.

Albertina.

Meister mit dem Zeichen H. H. B. 1515.
Die Enthauptung des Johannes d. T.

Verlag von Gerlach & Schenk in Wien.

French School.

Französische Schule.

École Française.

The Tempest.
La Tempête.

Budapest, Nationalgalerie.

Honoré Fragonard (1732—1806).

Gewittersturm.

Verlag von Gerlach & Schenk in Wien.

Verlag von Gerlach & Schenk in Wien.

Allegorien und Embleme.

378 allegorische Begriffsdarstellungen und circa 630 Entwürfe moderner Zunftwappen, sowie Nachbildungen alter Zunftzeichen auf 355 Tafeln. Herausgegeben von Martin Gerlach. Erläuternder Text von Dr. Albert Ilg. — Preis in 2 Bände gebunden *K* 312.— — M. 260.—. In 2 Kaliko-Mappen *K* 294.— — M. 245.—.

Der Glaube.

Heliogravure nach dem Oelgemälde von E. K. Liška. Einzelausgabe aus Gerlach's Prachtwerk: »Allegorien und Embleme«. — Bildfläche 23.49, Format 64/90 cm, *K* 15.— — M. 12.60.

Ein effectvoller und sinniger Zimmerschmuck.

Karten und Vignetten.

Ueber 60 künstlerische Entwürfe von Glückwunsch- und Einladungskarten, Programmen etc. für alle Gelegenheiten des gesellschaftlichen und Familienlebens. Nach Federzeichnungen von Prof. Franz Stuck. — In Mappe *K* 24.— — M. 20.—.

Alte und neue Fächer

aus der Wettbewerbung und Ausstellung in Karlsruhe 1891. Herausgegeben vom Badischen Kunstgewerbe-Verein in Karlsruhe; 69 Tafeln in Heliogravure und Lichtdruck. Vorwort von Director Hermann Götz. Mit reich illustr. Text von Prof. Dr. Marc Rosenberg. Folio-Format. — Eleg. geb. *K* 96.— — M. 80.—. In eleg. Mappe *K* 90.— — M. 75.—.

Haus- und Familienchronik.

Ein künstlerisch ausgestattetes, sinnreich zusammengestelltes Familienbuch in Albumform, zum Aufzeichnen der wichtigsten Familienereignisse, mit Texteinschaltungen von Dr. theol. Paul v. Zimmermann. — In altdeutschem Lederband geb. *K* 24.— — M. 20.—. Mit Metallbeschlag *K* 30.— — M. 25.—.

Boucher.

53 Blatt Lichtdrucke nach Kupferstichen und Originalen aus der »Albertina«. Gross-Quart. — In Mappe *K* 30.— — M. 25.—.

Watteau-Lancret-Pater.

71 Blatt Lichtdrucke nach Kupferstichen und Originalen aus der »Albertina«. Gross-Quart. — In Mappe *K* 42.— — M. 35.—.

Die Perle.

Eine unübertroffene, reichhaltige Sammlung mustergiltiger Vorlagen in geschmackvollen, streng stylgerechten und Phantasie-Formen für die Juwelen-, Gold- und Silberwaarenbranche. Herausgegeben von Martin Gerlach. Ca. 2000 Orig.-Compositionen in allen Geschmacksrichtungen. — In 2 Bände geb. *K* 180.— — M. 150.—. In 2 Mappen *K* 168.— — M. 140.—.

Das Gewerbe-Monogramm.

Zweite, um 1448 Compositionen bereicherte Auflage. Ein Musterbuch für Monogramm-Compositionen mit completem Kronenatlas, Initialen und gewerblichen Attributen. Herausgegeben von Martin Gerlach. — Eleg. geb. *K* 78.— — M. 65.—. In Mappe *K* 67.20 — M. 56.—.

Der Kronen-Atlas.

Originaltreue Abbildungen sämmtlicher Kronen der Erde nach den besten Quellen. 151 meisterhafte Holzschnitte. — *K* 12.— —.M. 10.—.

Die Pflanze in Kunst und Gewerbe.

Darstellung der schönsten und formenreichsten Pflanzen in Natur und Styl zur praktischen Verwerthung für das gesammte Gebiet der Kunst und des Kunstgewerbes, in reichem Gold-, Silber- und Farbendruck. Nach Original-Compositionen von den hervorragendsten Künstlern. Stylistik von Prof. Ant. Seder. Herausgegeben von Martin Gerlach. — 200 Tafeln, complet in zwei Mappen. À 540.— —.M. 450.—.

Festons und decorative Gruppen

aus Pflanzen und Thieren. Photographische Natur-Aufnahmen, zusammengestellt und herausgegeben von Martin Gerlach. Dritte, verbesserte Auflage. 140 Blatt, nach einem neuen Lichtdruckverfahren hergestellt. Format 32/46 cm. In Mappe *K* 216.— — M. 180.—.

Baumstudien.

Photographische Natur-Aufnahmen von Martin Gerlach. 50 Blatt Lichtdrucke im Formate von 29 36/4 cm. — In Mappe *K* 30.— — M. 25.—.

Ornamente alter Schmiedeeisen.

Herausgegeben von Martin Gerlach. 50 Blatt Lichtdrucke im Formate von 29/36/4 cm. — In Mappe *K* 30.— — M. 25.—.

Nürnbergs Erker, Giebel und Höfe.

Herausgegeben von Martin Gerlach. Zweite, verbesserte und vermehrte Auflage. 55 Blatt Lichtdrucke im Formate von 29/36/4 cm. — In Mappe *K* 54.— — M. 45.—.

Die Bronze-Epitaphien

der Friedhöfe »St. Johannis« und »St. Rochus« zu Nürnberg. Herausgegeben von Martin Gerlach. Mit erläuterndem Text von Hans Boesch, Director am Germanischen Museum in Nürnberg. Format 32/40 cm, 82 Kunsttafeln in Buch-, Licht- und Tondruck, mit reich illustrirtem Text. — 17 Lieferungen à *K* 6.— — M. 5.—. Complet geb. *K* 120.— — M. 100.—.

Todtenschilder und Grabsteine.

Herausgegeben von Martin Gerlach. 70 Blatt Lichtdrucke im Formate von 29/36/4 cm. — In Mappe *K* 54.— — M. 45.—.

Das Thier in der decorativen Kunst

von Prof. Anton Seder. Serie I. Wasserthiere. 14 Illustrationstafeln in reichem Gold- und Farbendruck, im Formate von 45/57/4 cm, mit Titel und Vorwort. — In Mappe *K* 54.— — M. 45.—.

Das ganze Werk soll 4 Serien umfassen, und zwar die Wasserthiere, Vögel, Säugethiere und Insectenwelt.

Allegorien.

Neue Folge. Herausgegeben von Martin Gerlach. 120 schwarze und farbige, nach verschiednen Reproductionsarten hergestellte Tafeln. — In Mappe *K* 300.— — M. 250.—.

Mintalapok.

Musterblätter für Gewerbetreibende und Gewerbeschulen, herausgegeben vom königl. ungar. Handelsministerium unter dem Redactions-Präsidium von Josef Szterényi, königl. Ministerial-Rath und Landes-Oberdirector für gewerblichen Unterricht.

I. Jahrgang: Möbel-Industrie, 4 Lieferungen. — Metall-Industrie, 4 Lieferungen. — Keramische Industrie, 4 Lieferungen. — Textil-Industrie, 2 Lieferungen.

II. Jahrgang: Möbel-Industrie, 4 Lieferungen. — Metall-Industrie, 4 Lieferungen. — Keramische Industrie, 2 Lieferungen. — Textil-Industrie, 2 Lieferungen.

III.-VII. Jahrgang: Enthaltend je 4 Lieferungen Möbel-Industrie, 4 Lieferungen Metall-Industrie und 4 Lieferungen Textil-Industrie. — Jede Abtheilung wird einzeln abgegeben. Preis pro Lieferung *K* 7.20 — M. 6.—.

Ver sacrum.

Illustrirte Kunstzeitschrift. Herausgegeben von der Vereinigung bildender Künstler Oesterreichs. Officielles Organ derselben. I. Jahrgang mit Sonderheft. — In Mappe *K* 30.— — M. 25.—.

Die historischen Denkmäler Ungarns

auf der Millenniums-Ausstellung 1896. Mit Unterstützung des königl. ungar. Handelsministeriums herausgegeben von Dr. Béla Czobor, Mitglied der Ungarischen Akademie der Wissenschaften. — Das Werk wird voraussichtlich 50 Bogen à 16 Seiten und eine Anzahl Kunsttafeln umfassen und in 25 Lieferungen zum Preise von je *K* 4.20 — M. 3.50 vollständig sein.

Ideen von Olbrich (moderner Stil).

53 Blatt in Formate von 19/21/4 cm. Mit Einführungsworten von Ludwig Hevesi. — In originellen Umschlag *K* 12.— — M. 10.—.

Der Kunstschatz.

Alte und neue Motive für das Kunstgewerbe, die Malerei und Sculptur. Gesammelt und herausgegeben von Martin Gerlach. Format 36 46/1 cm. 50 Tafeln. — In Mappe *K* 43.20 — M. 36.—.

Monumental-Schrift

vergangener Jahrhunderte von Stein-, Bronze- und Holzplatten, nach Aufnahmen und mit textlichen Erläuterungen von Wilhelm Weimar, Directorial-Assistent am Museum in Hamburg. 68 Folio-Tafeln. — In Mappe *K* 54.— — M. 45.—.

Jährlich 12 Hefte à K. 3.60 = 3 Mark.

HANDZEICHNVNGEN
ALTER MEISTER
AVS DER
ALBERTINA VND ANDEREN SAMMLVNGEN·

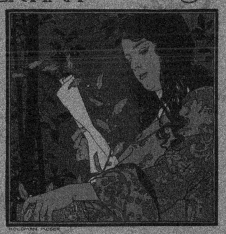

KOLOMAN MOSER·

HERAVSGEGEBEN VON
IOS· SCHÖNBRVNNER
GALERIE·INSPECTOR·
& D͞ IOS· MEDER·
WIEN·
GERLACH & SCHENK
VERLAG F͞VR KVNST VND
KVNSTGEWERBE·

BAND

FERD· SCHENK
Verlag für Kunst & Gewerbe
Wien, VI. Schmalzhofgasse 5

LIEFERUNG 12

PROSPECT.

Die Kunstwissenschaft bedient sich heute der allein richtigen Methode: der Heranziehung und der zusammenfassenden Vergleichung aller historischen Hilfsmittel zur Erforschung alter Kunstwerke.

Vor Allem sind es die Handzeichnungen alter Meister — seien es vorbereitende Skizzen oder fertige Studien — welche für eine exacte Kritik vom Belange sind und bei der Bestimmung einzelner Künstler, sowie ganzer Schulen oft das einzige Argument bilden.

Sie sind es auch, welche uns in die Pläne und Gedanken der grossen Meister einweihen und uns die verschiedenen Phasen eines Kunstwerkes von der ersten Idee bis zur höchsten Vollendung vor Augen führen.

Die unterzeichnete Firma hat sich mit dem Aufwande grosser Mühen und Kosten die würdige Aufgabe gestellt, die reichen Schätze der

Erzherzoglichen

Kunstsammlung „Albertina"

in Wien

und im Anschlusse daran die hervorragendsten Blätter.

anderer Sammlungen des In- und Auslandes

soweit dieselben sich dem Unternehmen wohlwollend gegenüberstellen, zum ersten Male zu einem grossen Corpus zu vereinigen und in einer auf der Höhe der Technik stehenden Licht- und Buchdruck-Ausgabe in monatlichen Heften zu publiciren.

Es soll damit dem Kunstforscher, dem Künstler und dem Kunstfreunde die günstige Gelegenheit geboten werden, sich nach und nach in den möglichst vollständigen Besitz ausgezeichneter Facsimiles nach Handzeichnungen aller Meister und aller Schulen zu setzen.

Die Monatshefte, welche seit August 1895 erscheinen,

enthalten je 10—15 Facsimiles auf 10 Tafeln

im Formate 29 : 36½ cm

in einfachem und farbigem Licht- und Buchdruck.

Preis pro Lieferung K. 3.60 = 3 Mark.

Einzelne Hefte werden nicht abgegeben.

Je 12 Lieferungen bilden einen Band und kosten in eleganter Mappe K. 50.40 = 42 Mark.

Leere Mappen sind zum Preise von K. 7.20 = 6 Mark erhältlich.

WIEN, VI/1, Mariahilferstrasse 51.
BUDAPEST, V., Académia-utcza 3.

GERLACH & SCHENK
VERLAG FÜR KUNST UND GEWERBE.

L'Apôtre St. Philippe.

Albertina.

Albrecht Dürer (1471—1528).
Apostel Philippus.

Verlag von Gerlach & Schenk in Wien.

Albertina.

™ Gerlach & Schenk in Wien.

Roman School.

Römische Schule.

École Romaine.

Punishment of Avarice.
Peine infernale de
l'Avarice.

713

Albertina.

Federigo Zuccaro (1542—1609).
Höllenstrafe der Geizigen.
(Entwurf zu einem der sieben Fresken in der Domkuppel zu Florenz.)

Verlag von Gerlach & Schenk in Wien.

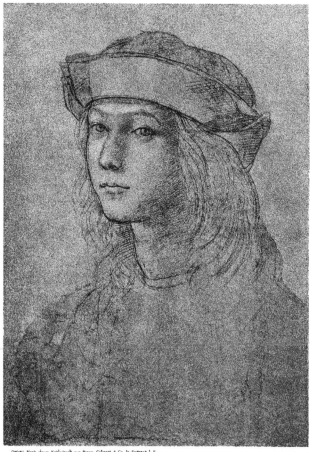

Oxford. Nach einem Kohledruck von Braun, Clément & Cn. In Detmach I, F.

Timoteo Viti (1467—1523).

Angeblich Raffaels Portrait.

Verlag von Gerlach & Schenk in Wien.

Roman School. Römische Schule. École Romaine.

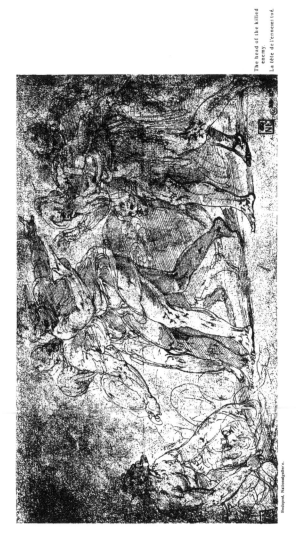

Budapest. Nationalgalerie.

Giovanni Battista Franco (1510—1580).

Das Haupt des erschlagenen Feindes.

The head of the killed enemy.

La tête de l'ennemi tué.

Verlag von Gerlach & Schenk in Wien.

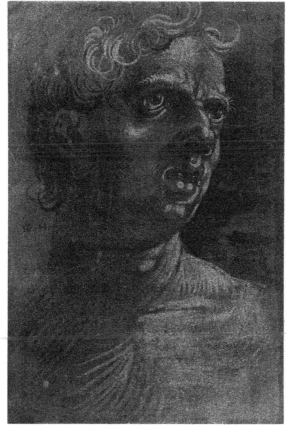

Study for a Head.
Étude de Tête.

Sammlung Harrach, Wien.

Wolf Huber (ca. 1480 — ca. 1550).
Kopfstudie.

Verlag von Gerlach & Schenk in Wien.

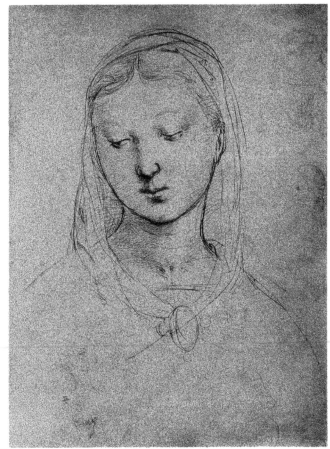

Tête de Madone.
Study for the head of
a Madonna.

London, British Museum. Nach einem Kohledruck von Braun, Clément & Co. in Dornach i. E.

Raffaello Santi (1483—1520).
Madonnenkopf.
(Silberstift.)

Verlag von Gerlach & Schenk in Wien.

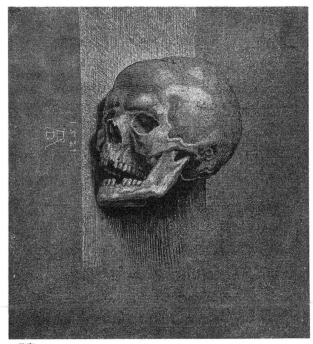

Tête de mort.

Albertina.

Albrecht Dürer (1471—1528).
Todtenkopf.

Verlag von Gerlach & Schenk in Wien.

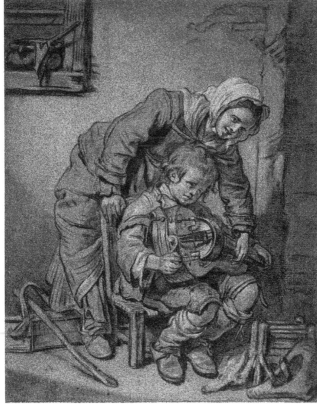

Albertina.

The young musician.
Petit Joueur de Vielle.

Jean Baptiste Greuze (1725—1805).
Musikunterricht.

Verlag von Ferd. Schenk in Wien.

Alberlina.

Rembrandt Harmensz van Rijn (1606—1669).

Juda begehrt von Jacob den Benjamin.

Verlag von Ferd. Schenk in Wien.